쉽게 따라 그릴 수 있는
소보루의 색연필 일러스트

쉽게 따라 그릴 수 있는
소보루의 색연필 일러스트

초판 1쇄 인쇄 2021년 4월 14일
초판 1쇄 발행 2021년 4월 21일

지은이 김주현

발행인 장상진
발행처 경향미디어
등록번호 제313-2002-477호
등록일자 2002년 1월 31일

주소 서울시 영등포구 양평동 2가 37-1번지 동아프라임밸리 507-508호
전화 1644-5613 | **팩스** 02) 304-5613

ⓒ김주현

ISBN 978-89-6518-331-0 13650

쉽게 따라 그릴 수 있는

소보루의 색연필 일러스트

김주현 지음

경향미디어

TRIANGLE GARLAND

PINE CONE GARLAND

LEAVES WALL HANGING

PAPER GARLAND

POM POM GARLAND

색연필로 사각사각 그리는 아기자기한 일상

책상 앞에 앉아서 온종일 재미있게 그림만 그려본 적이 있나요? 다른 생각하지 않고 즐겁게 그림을 그리다 보면 내 안의 무언가가 해소되기도 하고 왠지 모르게 위안이 되기도 합니다. 그런데 막상 처음 그리기를 시작하려고 보면 뭘 그려야 할지 막막할 수 있어요.

처음에는 오늘 하루를 돌아보며 의미 있던 것을 그려보면 어떨까요? 일기처럼 조금씩 기록해보는 거예요. 다이어리, 조그만 메모지, 알록달록 펜, 키링, 지갑, 캔들, 워터볼 등 일상에서 만나는 예쁜 문구류나 소품을 그려보세요. 그렇게 그려낸 작은 그림들은 훗날 굉장히 의미 있는 추억이 되어 있을 거예요.

이 책에는 우리에게 친숙한 그림 도구인 색연필로 직접 그려볼 수 있게 다양한 일러스트를 실었어요. 꼭 똑같이 그리지 않아도 돼요. 부분적으로 참고하여 그리거나 좋아하는 색상으로 바꾸어 그려도 좋아요. 색연필은 전문가용이나 브랜드 제품이 아니어도 괜찮고요. 사각거리는 색연필로 아날로그 감성을 느껴보며 차근차근 그림을 그리다 보면 어느 순간 나만의 사소하고 귀여운 그림이 완성되어 있을 거예요.

이 책을 읽고 있는 분들이 온전히 나의 시간을 보내며 재미있게 그림 그렸으면 하는 마음입니다.

소보루

contents

PART 1
소소한 문구류

PART 2
아기자기한 일상 소품

PART 3
감성적인 인테리어 소품

STUFFED TOY

SQUARE GLASS DIFFUSER

FLOWER DIFFUSER

DROP PATTERN CUSHION

색연필 일러스트 도구

색연필

이 책에 실린 일러스트는 프리즈마 유성 색연필 150색 세트로 그렸어요. 색이 워낙 다양한 만큼 표현을 자유롭게 할 수 있어요. 유성 색연필은 왁스나 오일 베이스로 만들어져 색상을 덧칠하기 쉽고 부드럽게 색을 혼합할 수 있어요. 색을 섞어 새로운 색상을 만들어낼 수도 있답니다.

소장하고 있는 다른 브랜드의 색연필을 사용해도 무방하지만, 수채 색연필은 유성 색연필보다는 발색이 약해서 책에 있는 그림만큼 선명하게 표현되지 않을 수 있으니 참고하세요.

처음에는 가지고 있는 색연필로 컬러 차트를 만들어보아도 좋아요. 모든 색상이 한눈에 보여서 원하는 색을 쉽게 찾을 수 있어요. 색연필을 처음 사용하거나 가지고 있는 색상이 많다면 꼭 만들어보기를 추천합니다. 색상을 하나하나 칠하는 재미도 있답니다.

이 책에 사용한 색상들은 책 맨 마지막 페이지에 있으니 참고해주세요.

화이트 펜

이 책에서는 사쿠라 겔리롤 화이트 0.8을 사용했습니다. 그림을 그리고 난 후 화이트 펜으로 그림 위에 조금씩 반짝임을 주어서 귀여움과 입체감을 표현해줄 수 있어요.

반드시 같은 제품이 아니어도 무방해요. 다만 화이트 펜 특성상 색연필 그림 위에 잘 올라가지 않을 수 있어서 펜촉이 굳지 않도록 닦아가며 사용해야 해요. 또 그림 위를 펜촉으로 긁듯이 그리는 것보다 살살 천천히 그리는 것이 좋아요.

종이

이 책에 실린 일러스트는 켄트지 220g에 그렸습니다. 인터넷이나 화방, 문구점에서 쉽게 구할 수 있어요.

연필깎이

잘 깎이는 연필깎이라면 어떤 것이든 상관없어요. 하지만 너무 짧게 깎이는 것은 추천하지 않습니다. 프리즈마 색연필은 심이 약해서 자칫 부러지기 쉬우니 조심히 깎으세요.

지우개

스케치나 잘못 채색된 부분을 조금씩 지울 때 사용해요. 색연필이라 아주 말끔하게 지워지지는 않지만, 어느 정도는 지울 수 있어요. 좁은 부분은 지우개를 뾰족하게 깎아서 지워요.

색연필 일러스트 기초

스케치하기

스케치는 최대한 밝고 연한 회색 색연필로 그려줍니다. 프리즈마 색연필 중에는 1059 색상이 가장 연해서 그리기 좋아요. 다른 브랜드의 색연필을 사용해도 상관없답니다. 너무 진하게 그려졌다면 지우개로 살짝 지운 후 채색하면 됩니다.
연필로 스케치해도 상관은 없지만, 흑연이 남은 자리를 색연필로 칠하게 되면 색상과 흑연이 섞여 탁해질 수 있으니 지우개로 꼼꼼히 지워내며 채색하세요.

색상 혼합하기

색연필은 혼합 시 주로 두세 가지의 색상을 섞는데, 대부분은 그중에 밝거나 연한 색상을 먼저 칠한 후 진한 색상을 올려 섞어줍니다. 색상의 톤차이가 심하면 잘 섞이지 않을 수 있으니 참고해서 색상을 골라주세요.

사용한 색상 번호 : 922, 917

진한 색상은 발색이 잘되어 자칫 얼룩이 질 수 있으니 처음에는 살살 색감을 넣어주세요. 둘 다 밝은 색상이라면 상관없어요.

사용한 색상 번호 : 939, 1092　　　　양쪽으로 칠하기

먼저 칠했던 밝은 색상 색연필로 전체적으로 둥글리며 칠해 색상들을 섞어줍니다.

종잇결을 채워 칠하기
종잇결을 채워 채색하면 색상을 선명하고 부드럽게 표현할 수 있어요.

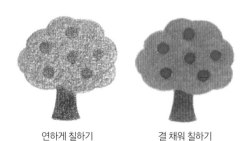

연하게 칠하기　　　　결 채워 칠하기

외곽까지 꽉 채워 칠하기
채색을 잘했어도 외곽이 흐릿하면 그림이 전체적으로 흐릿해 보일 수 있으니 외곽까지 꼼꼼히 채워줍니다.

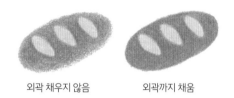

외곽 채우지 않음　　　　외곽까지 채움

외곽선 얇게 그리기
흰색이나 베이지색처럼 밝은 색상인 그림은 외곽선을 얇게 조금씩만 그려주어도 형태가 잡혀 보여요. 선을 두껍게 그리면 자칫 투박해 보일 수 있으니 색연필을 뾰족하게 깎아 부분적으로만 표현해줍니다.

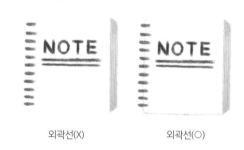

외곽선(X)　　　　외곽선(○)

심이 뾰족하면 조금만 힘을 주어도 부러지기 쉬우니 조심해야 해요. 선 긋는 연습을 하면 손을 풀 수 있어서 그리기가 더 수월해요.

색상을 섞지 않고 각각 표현할 땐 보색을 사용하면 색감이 더 예쁩니다.

사용한 색상 번호 :
939, 1021

사용한 색상 번호 :
1026, 917

사용한 색상 번호 :
928, 1024

색상을 고르는 팁

서로 비슷한 계열의 색상으로 음영을 주면 더 자연스럽게 표현할 수 있어요. 서로 반대되는 보색 계열로 혼합하면 밀리거나 탁하게 표현될 수 있으니 되도록 비슷한 계열끼리 섞어주세요.

사용한 색상 번호 :
921, 922, 923

사용한 색상 번호 :
914, 940, 942

사용한 색상 번호 :
943, 945, 1081

화이트 펜으로 하이라이트 주기

화이트 펜으로 부분적으로만 점과 선으로 하이라이트를 넣어줍니다. 과하지 않게 조심하며 조금씩 그려줍니다.

PART 1
소소한 문구류

일상을 기록하는 다이어리와 노트

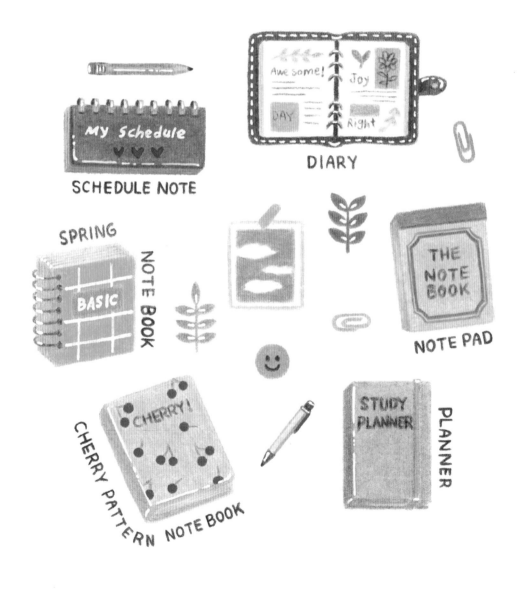

SCHEDULE NOTE

DIARY

SPRING

NOTE BOOK

BASIC

THE NOTE BOOK

NOTE PAD

CHERRY!

CHERRY PATTERN NOTE BOOK

STUDY PLANNER

PLANNER

체리 노트

122 906 909 938 940 942
1080 1083

1

비스듬한 직사각형을 그려줍니다.

2

왼쪽에 책 옆면을 그리고 아래에 책 밑부분을 그려줍니다.

3

사각형의 모서리를 모두 둥글게 다 듬고 아래 공간을 입체적으로 그려 줍니다.

4

표지에 꾸밈 요소를 간단하게 그려 줍니다.

5

진한 노란색(940)으로 앞면을 칠한 후 황토색(942)으로 옆면과 아랫부분 을 칠하고 표지에 외곽선을 얇게 그 려줍니다.

6

회베이지색(1083)으로 페이지 부분을 칠하고 흰색(938)으로 가운데를 덧칠 해줍니다.

7

어두운 베이지색(1080)으로 아래 노 트에 종잇결을 그려 표현해줍니다.

8

진한 파란색(906)으로 표지에 글씨를 적고 빨간색(122), 초록색(909)으로 체리를 그려 표지를 꾸며줍니다.

9

화이트 펜으로 하이라이트를 넣어 마무리합니다.

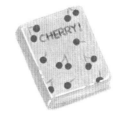

다이어리

935 938 939 940 942 944

1005 1032 1061 1063 1088 1096

1

속지를 그리고 가운데 스프링 6공을 그려줍니다.

2

뒤에 다이어리 커버를 그리고 속지를 취향껏 꾸며줍니다.

3

흰색(938)으로 속지 전체를 칠하고 회색(1061)으로 속지 옆면을 칠해줍니다.

4

진한 회색(1063)으로 스프링을 그려줍니다.

5

오렌지 브라운색(1032)으로 커버를 칠하고 진한 노란색(940)으로 커버의 버튼을 칠해줍니다.

6

적갈색(944)으로 속지 뒤 커버에 음영을 줍니다. 검은색(935)으로 스프링 아래에 선을 그려줍니다.

7

라임색(1005), 황록색(1096), 황토색(942), 흐릿한 청록색(1088), 복숭아색(939)으로 꾸며줍니다.

8

검은색(935)이나 샤프로 글씨를 적거나 선을 그어 표현합니다.

9

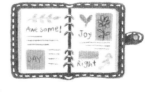

화이트 펜으로 하이라이트를 넣어 마무리합니다.

스프링 노트

| 939 | 946 | 1021 | 1068 | 1080 | 1083 |

1

세로로 긴 직사각형을 그리고 모서리에 맞춰 선을 연하게 그려줍니다.

2

모든 모서리에 맞춰서 선을 그어줍니다.

3

위에 모서리에 맞춰 선을 그어줍니다. 불필요한 선은 지워줍니다.

4

스프링을 그리고 표지를 취향에 맞게 그려줍니다.

5

복숭아색(939)과 연한 청록색(1021)으로 표지를 칠해줍니다.

6

밝은 회색(1068)과 회베이지색(1083)으로 윗면과 옆면을 칠해줍니다.

7

어두운 베이지색(1080)으로 윗면과 옆면에 종잇결을 선으로 표현해줍니다.

8

진한 갈색(946)으로 스프링을 그려줍니다.

9

화이트 펜으로 하이라이트를 주고 표지를 꾸며줍니다.

할 일을 체크, 체크! 메모 패드

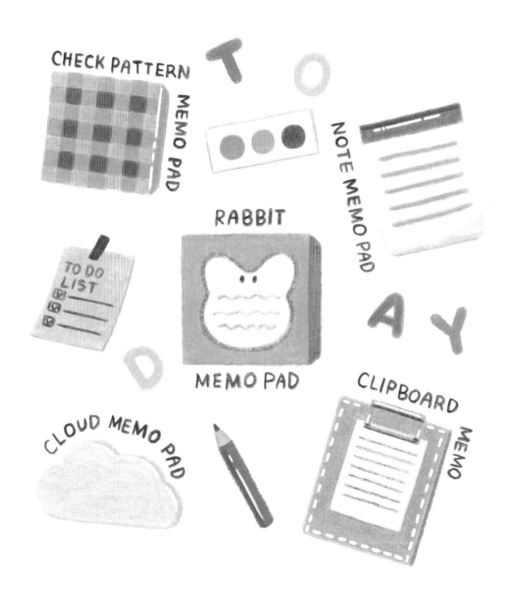

CHECK PATTERN MEMO PAD

NOTE MEMO PAD

RABBIT MEMO PAD

TO DO LIST

CLOUD MEMO PAD

CLIPBOARD MEMO

TODAY

체크 패턴 메모 패드

| 921 | 939 | 940 | 942 |

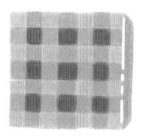

1

사각형을 그려줍니다.

2

사각형 안에 체크무늬를 그려줍니다.

3

사각형 옆면을 좁게 그려줍니다.

4

진한 노란색(940)으로 메모지 바탕색을 칠해줍니다.

5

복숭아색(939)과 다홍색(921)으로 체크무늬를 칠해줍니다.

6

옆면은 황토색(942)으로 칠해줍니다.

7

화이트 펜으로 하이라이트를 넣어줍니다.

노트 메모 패드

907 938 1003 1059 1063 1068

1096

1

위에 선을 긋고 양쪽으로 긴 일직선
과 짧은 곡선을 그려줍니다.

2

두 선을 둥글게 이어주고 아래에 메
모 패드를 그려줍니다.

3

메모지 위에 선을 그어줍니다.

4

황록색(1096)으로 칠한 후 청록색
(907)으로 메모패드 상단에 두꺼운
선을 그어줍니다.

5

오렌지색(1003)으로 메모지에 글줄을
그려줍니다.

6

흰색(938)으로 메모지 앞면을 칠하고
밝은 회색(1068)으로 외곽선을 따라
그려줍니다.

7

메모 패드 하단에 밝은 회색(1068)과
연한 회색(1059)을 칠해줍니다.

8

진한 회색(1063)으로 가는 선을 그어
페이지를 표현해줍니다.

9

화이트 펜으로 하이라이트를 넣어줍니
다.

클립보드 메모지

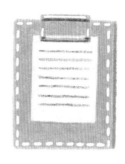

914 942 946 956 1026

1

직사각형을 세로로 그려줍니다.

2

안에 작은 직사각형을 조금 위로 치우치게 그려줍니다.

3

메모지 상단에 네모 모양의 클립을 그려줍니다.

4

메모지를 연한 노란색(914)으로 칠해줍니다.

5

클립을 황토색(942)으로 칠하고 진한 갈색(946)으로 진한 선을 그려줍니다.

6

클립보드를 연보라색(1026)으로 칠하고 밝은 보라색(956)으로 메모지 외곽에 가늘게 선을 그어줍니다.

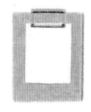

7

밝은 보라색(956)으로 클립보드 옆에 진한 선을 그려 입체감을 줍니다.

8

메모지에 진한 갈색(946)으로 선을 그어주거나 꾸며줍니다.

9

화이트 펜으로 클립보드를 꾸며주거나 하이라이트를 넣어줍니다.

작아도 없으면 불편해! 클립

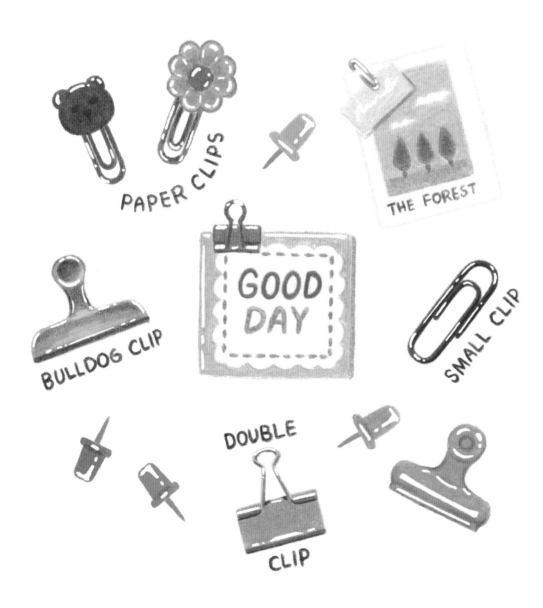

PAPER CLIPS

THE FOREST

BULLDOG CLIP

GOOD DAY

SMALL CLIP

DOUBLE CLIP

더블 클립

901 1022 1061 1065 1088

1

직사각형을 그리고 위에 말린 철제
부분을 그려줍니다.

2

하단에 좁게 여밈 부분도 그려주고
상단에 클립 고리를 그려줍니다.

3

흐릿한 청록색(1088)으로 클립 고리
고정 부분과 여밈 부분을 제외하고
칠해줍니다.

4

진한 파란색(1022)으로 클립 위아래
부분을 칠해 음영을 표현해줍니다.

5

남색(901)으로 부분적으로 가는 선을
그려 형태를 또렷하게 합니다.

6

회색(1061)으로 고리를 칠해줍니다.

7

어두운 회색(1065)으로 고리의 어두
운 부분을 표현합니다.

8

화이트 펜으로 하이라이트를 넣어줍
니다.

작은 클립

923 937

1

위에 둥근 곡선 두 줄을 그리고 왼쪽은 길게, 오른쪽은 짧게 선을 그려줍니다.

2

클립 머리 부분 아래로 조금 떨어진 곳에 같은 모양을 그려줍니다.

3

이번에는 반대로 오른쪽은 길게, 왼쪽은 짧게 선을 그려줍니다.

4

클립 꼬리 부분에 긴 선끼리 둥글게 이어줍니다.

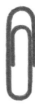

5

진홍색(923)으로 클립을 칠해줍니다.

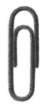

6

색상이 더 진한 와인색(937)으로 클립 안쪽에 부분적으로 선을 그려 입체감을 줍니다.

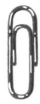

7

화이트 펜으로 점을 찍듯이 조금씩 하이라이트를 넣어줍니다.

집게 클립

907 909 938

1

둥글게 손잡이를 그려줍니다.

2

양쪽으로 집게 클립 모양대로 선을 그리면서 손잡이와 둥글게 이어줍니다.

3

아랫부분까지 집게 클립 외곽선을 모두 그려줍니다.

4

초록색(909)으로 클립에 밑색을 칠해줍니다.

5

청록색(907)으로 진한 음영을 넣어줍니다.

6

밝았으면 하는 부분에 흰색(938)으로 살짝 덧칠해줍니다.

7

화이트 펜으로 하이라이트를 넣어줍니다.

마음을 적어 보내는 편지

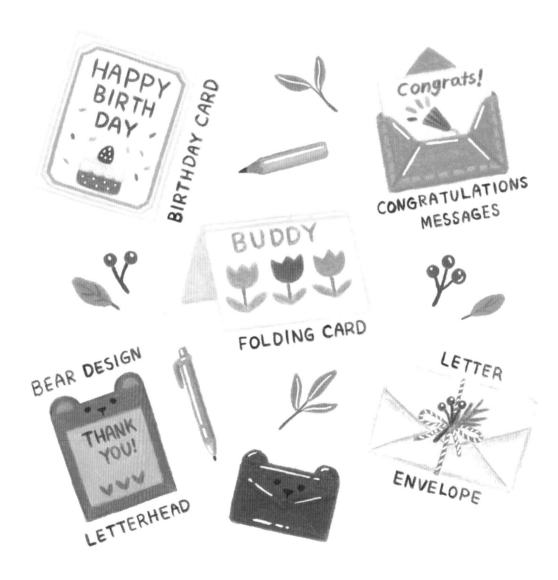

HAPPY BIRTH DAY

BIRTHDAY CARD

Congrats!

CONGRATULATIONS MESSAGES

BUDDY

FOLDING CARD

BEAR DESIGN

THANK YOU!

LETTERHEAD

LETTER

ENVELOPE

생일 카드

120	914	921	926	928	938
943	1003	1033	1068	1087	

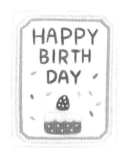

1

직사각형을 그려줍니다.

2

테두리에 무늬를 그려 넣어줍니다.

3

안에 케이크와 문구를 간단히 스케치합니다.

4

연한 분홍색(928), 연한 청색(1087)으로 카드 테두리를 꾸며줍니다.

5

황갈색(943)으로 글씨를 적어줍니다.

6

선홍색(926), 연한 노란색(914), 호박색(1033)으로 케이크를 칠해줍니다.

7

다홍색(921), 오렌지색(1003), 밝은 암녹색(120)으로 흩날리는 종잇조각을 그려줍니다.

8

흰색(938)으로 카드 안쪽을 칠하고, 밝은 회색(1068)으로 카드 테두리를 진하게 그려줍니다.

9

화이트 펜으로 하이라이트를 넣어줍니다.

폴딩 카드

120 921 938 1003 1026 1068

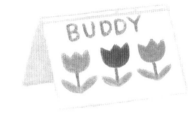

1088 1096

1

약간 기울어진 직사각형을 그려줍니다.

2

뒤로 기울어진 긴 삼각형을 그려줍니다.

3

카드에 간단한 그림과 문구를 스케치합니다.

4

흰색(938)으로 카드 앞면을 칠해줍니다.

5

밝은 회색(1068)으로 카드 안쪽을 칠하고 카드 앞면의 외곽을 그려줍니다.

6

윗부분에만 회색(1068)으로 두꺼운 선을 그려줍니다.

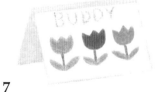

7

연보라색(1026), 다홍색(921), 오렌지색(1003), 밝은 암녹색(120), 황록색(1096)으로 튤립을 칠해줍니다.

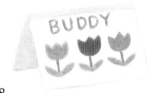

8

흐릿한 청록색(1088)으로 카드에 문구를 적어줍니다.

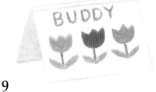

9

화이트 펜으로 카드 윗부분에만 선을 그어줍니다.

편지 봉투

914 922 940 942 945 1033

1096

1

가로로 긴 직사각형을 그려줍니다.

2

봉투가 접힌 선을 그려줍니다.

3

봉투 가운데에 끈과 장식을 스케치
합니다.

4

연한 노란색(914)으로 봉투 전체를
칠해줍니다.

5

진한 노란색(940)으로 봉투에 음영을
줍니다.

6

황토색(942)으로 봉투의 접힌 부분에
가늘게 선을 그려줍니다.

7

빨간색(922), 갈색(945), 호박색(1033),
황록색(1096)으로 가운데 장식을 칠
해줍니다.

8

화이트 펜으로 하이라이트를 넣어줍
니다.

특별하게 포장한 선물

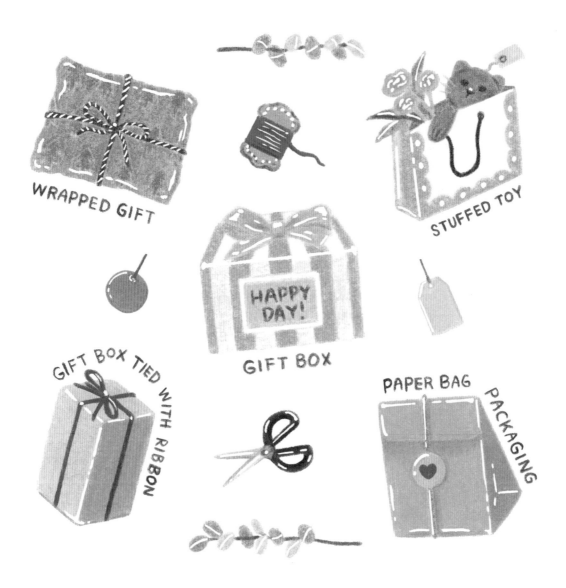

WRAPPED GIFT

STUFFED TOY

HAPPY DAY!

GIFT BOX

GIFT BOX TIED WITH RIBBON

PAPER BAG PACKAGING

패턴 포장 선물

944 1034 1080 1096

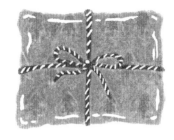

1

사각형을 조금 울퉁불퉁 구겨진 모양으로 그려줍니다.

2

십자로 묶인 끈을 그려줍니다.

3

포장지에 패턴을 그려줍니다.

4

황록색(1096)으로 포장지 패턴을 칠해줍니다.

5

진한 황토색(1034)으로 포장지 바탕을 칠해줍니다.

6

포장지에 어두운 베이지색(1080)으로 울퉁불퉁 음영을 줍니다.

7

적갈색(944)으로 끈을 칠해줍니다.

8

화이트 펜으로 하이라이트를 넣어줍니다.

종이봉투 선물

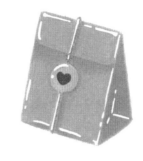

1
세로로 긴 직사각형을 비스듬하게 그려줍니다.

2
종이봉투 옆면은 긴 삼각형으로 그려줍니다.

3
종이봉투 위에 선으로 입구를 그려줍니다.

4
세로로 끈을 그리고 끈 가운데에 동그란 스티커를 그려줍니다.

5
복숭아색(939)으로 봉투 앞면을 칠하고 짙은 복숭아색(1092)으로 음영을 줍니다.

6
짙은 복숭아색(1092)으로 봉투 옆면을 칠하고 어두운 베이지색(1080)으로 음영을 줍니다.

7
진한 노란색(940)과 진한 황토색(1034)으로 가운데 끈과 태그를 칠해줍니다.

8
빨간색(922)으로 태그를 간단하게 꾸며줍니다.

9
화이트 펜으로 하이라이트를 넣어줍니다.

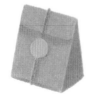
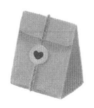
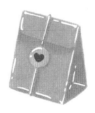

선물 상자

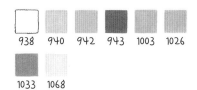

938 940 942 943 1003 1026
1033 1068

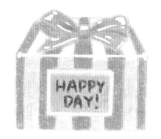

1

사각형을 그려줍니다.

2

위로 납작한 사다리 모양을 그려줍니다.

3

앞면에 작은 네모를 그리고 문구를 적어줍니다.

4

상자 위에 리본을 그리고 전체적으로 줄무늬를 넣어줍니다.

5

연보라색(1026), 흰색(938), 밝은 회색(1068)으로 상자를 칠해줍니다.

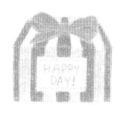

6

오렌지색(1003)과 황토색(942)으로 리본을 칠해줍니다.

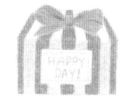

7

호박색(1033)으로 리본에 외곽선과 음영을 그려 형태를 잡아줍니다.

8

진한 노란색(940)과 흰색(938)으로 문구 바탕을 칠하고 황갈색(943)으로 문구를 적어줍니다.

9

화이트 펜으로 하이라이트를 넣어줍니다.

일상에서 필요한 작은 기기

CALCULATOR

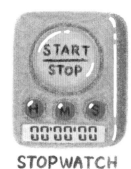

STOPWATCH

SMALL CLOCK

BEAR SHAPE TIMER

RABBIT CLOCK

"TICK TOCK"

스톱워치

120	921	947	1002	1003	1059

1096

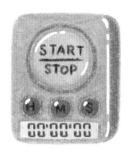

1

모서리가 둥근 사각형을 그려줍니다.

2

옆면을 좁게 그려줍니다.

3

버튼 모양을 그려줍니다.

4

디지털시계 창을 그려줍니다.

5

밝은 암녹색(120)으로 스톱워치를 칠하고 황록색(1096)으로 음영을 줍니다.

6

오렌지색(1003), 귤색(1002), 다홍색(921)으로 버튼을 칠하고 어두운 갈색(947)으로 글자를 적어줍니다.

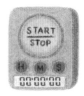

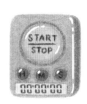

7

연한 회색(1059)으로 디지털시계 창의 바탕을 칠하고, 어두운 갈색(947)으로 숫자를 그려줍니다.

8

화이트 펜으로 하이라이트를 넣어줍니다.

작은 시계

921	942	943	944	997	1003

1022	1033	1034	1088

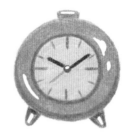

1

원을 그리고 그 안에 작은 원을 그려
줍니다.

2

위에는 버튼을, 아래에는 다리를 그
려줍니다.

3

원 안에 시계의 모든 구성을 그려줍
니다.

4

흐릿한 청록색(1088)으로 시계 외부
를 칠하고 진한 파란색(1022)으로 음
영을 줍니다.

5

베이지색(997), 호박색(1033), 다홍색
(921), 적갈색(944)으로 시계 내부를
칠하고 세부를 그려줍니다.

6

오렌지색(1003)으로 버튼을 칠하고
황토색(942)으로 다리를 칠해줍니다.

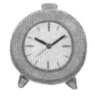

7

진한 황토색(1034), 황갈색(943)으로
버튼과 다리에 음영을 줍니다.

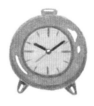

8

화이트 펜으로 하이라이트를 넣어줍
니다.

계산기

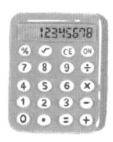

938 939 1021 1067 1092

1

모서리가 둥근 사각형을 그려줍니다.

2

옆면을 좁게 그려줍니다.

3

숫자가 나오는 액정을 긴 직사각형으로 그립니다.

4

키패드도 그려줍니다.

5

복숭아색(939)과 짙은 복숭아색(1092)으로 칠해줍니다.

6

연한 청록색(1021)으로 액정을 칠하고 차콜색(1067)으로 숫자를 적어줍니다.

7

흰색(938)으로 키패드를 칠하고 차콜색(1067)으로 키패드에 숫자를 적어줍니다.

8

화이트 펜으로 하이라이트를 넣어줍니다.

서류를 담는 파일

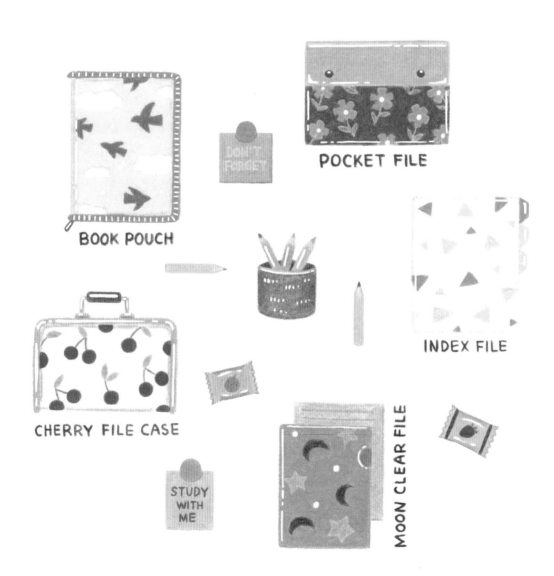

BOOK POUCH

DON'T FORGET

POCKET FILE

INDEX FILE

CHERRY FILE CASE

STUDY WITH ME

MOON CLEAR FILE

인덱스 파일

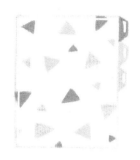

938 939 1087 1089

1

직사각형을 그려줍니다.

2

오른쪽 옆면 상단에 인덱스를 그려줍니다.

3

패턴을 그려 파일을 꾸며줍니다.

4

흰색(938)으로 파일을 칠해줍니다.

5

복숭아색(939), 흐릿한 풀색(1089), 연한 청색(1087)으로 인덱스를 칠해줍니다.

6

같은 색으로 무늬를 칠해 꾸며줍니다.

7

화이트 펜으로 하이라이트를 넣어줍니다.

포켓 파일

914 922 1002 1003 1005 1022

1

가로로 긴 직사각형을 그려줍니다.

2

가로로 선을 그어 입구를 표시해주고 양쪽에 버튼을 그려줍니다.

3

파일 아래에 무늬를 그려 꾸며줍니다.

4

오렌지색(1003)으로 파일 입구만 칠하고, 그 위에 연한 노란색(914)으로 선을 긋듯 덧칠해줍니다.

5

빨간색(922)으로 버튼을 칠해줍니다.

6

귤색(1002)과 라임색(1005)으로 무늬를 칠합니다.

7

진한 파란색(1022)으로 파일 아래 바탕을 칠해줍니다.

8

화이트 펜으로 하이라이트를 넣어줍니다.

북 파우치

938 939 1021 1022 1067 1086

1087 1092 1102

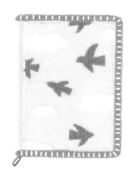

1

세로로 긴 직사각형을 그려줍니다.

2

왼쪽을 제외하고 외곽을 따라 지퍼 커버를 그려줍니다.

3

지퍼를 그리고 왼쪽에 좁은 면을 그려줍니다.

4

파일 위에 패턴을 그려 넣어줍니다.

5

연한 하늘색(1086)으로 파일 바탕을 칠하고 연한 청색(1087)으로 외곽에 음영을 줍니다.

6

복숭아색(939)으로 커버를 칠하고 진한 파란색(1022)으로 지퍼를 칠해줍니다.

7

흰색(938)과 물빛색(1102)으로 나머지 패턴을 칠해줍니다.

8

화이트 펜으로 하이라이트를 넣어줍니다.

다양한 연필

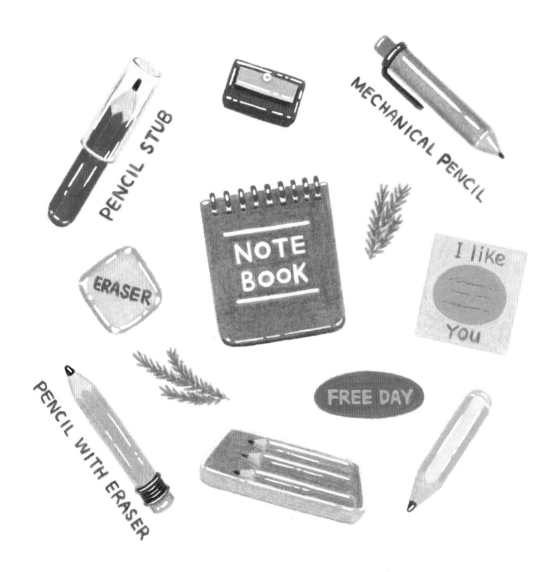

지우개 달린 연필

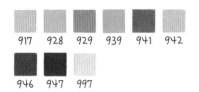

917 928 929 939 941 942
946 947 997

1

연필 대를 그려줍니다.

2

지우개 캡을 그려줍니다.

3

연필심을 그려줍니다.

4

밝은 노란색(917)으로 연필을 칠하고 황토색(942)으로 옆면을 칠해줍니다.

5

밝은 갈색(941)으로 지우개 캡을 칠하고 진한 갈색(946)으로 선을 그어 굴곡을 표현해줍니다.

6

연한 분홍색(928)으로 지우개를 칠하고 분홍색(929)으로 외곽을 그려줍니다.

7

베이지색(997)으로 깎인 부분을 칠하고 복숭아색(939)으로 외곽을 그려줍니다. 어두운 갈색(947)으로 연필심을 칠해줍니다.

8

화이트 펜으로 조금씩 포인트를 줍니다.

몽당연필

921 922 923 939 947 997

1059 1060 1065

1

연필을 그려줍니다.

2

연필 옆에 선 두 줄을 그려줍니다.

3

선 사이에 타원을 그리고 둥글게 이어 연필캡을 그려줍니다.

4

다홍색(921)으로 연필을 칠하고 빨간색(922)으로 옆면을 칠해줍니다.

5

진홍색(923)으로 맨 아랫부분을 칠한 다음 베이지색(997)으로 깎인 부분을 칠하고 복숭아색(939)으로 외곽을 그려줍니다.

6

어두운 갈색(947)으로 연필심을 칠해줍니다.

7

연한 회색(1059)으로 연필캡 부분을 칠하고 회색(1060)으로 윗면과 외곽을 그려줍니다.

8

어두운 회색(1065)으로 연필캡에 부분적으로 선을 그려 형태를 진하게 해줍니다.

9

화이트 펜으로 하이라이트를 넣어줍니다.

샤프펜슬

| 940 | 945 | 947 | 1017 | 1026 | 1092 |

1

길게 몸통을 그려줍니다.

2

샤프심이 나오는 슬리브와 심을 그려줍니다.

3

클립과 노브도 함께 그려줍니다.

4

연보라색(1026)으로 샤프펜슬을 칠하고 외곽을 어두운 장미색(1017)으로 칠해줍니다.

5

진한 노란색(940)과 어두운 갈색(947)으로 슬리브와 심을 칠해줍니다.

6

갈색(945)과 어두운 갈색(947)으로 클립을 칠해줍니다.

7

짙은 복숭아색(1092)으로 노브를 칠해줍니다.

8

화이트 펜으로 하이라이트를 넣어줍니다.

문구를 한곳에 쏙! 필통

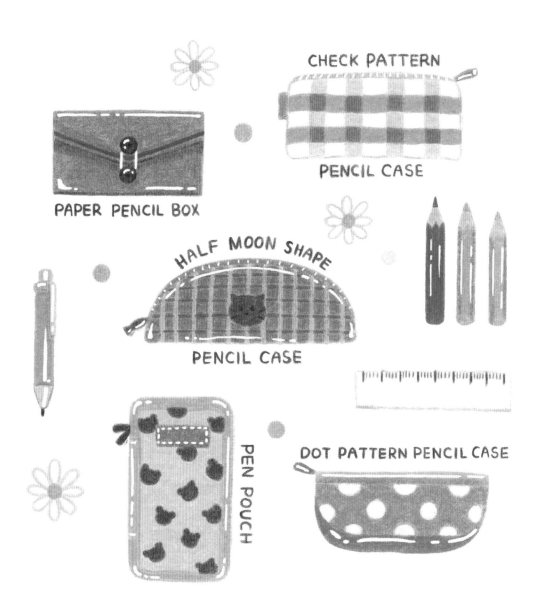

CHECK PATTERN PENCIL CASE

PAPER PENCIL BOX

HALF MOON SHAPE PENCIL CASE

PEN POUCH

DOT PATTERN PENCIL CASE

반달 모양 필통

917 921 943 1033 1067 1096

1

반달 모양을 길고 둥글게 그려줍니다.

2

지퍼 선과 지퍼 장식을 작게 그려줍니다.

3

필통에 고양이 얼굴과 체크무늬를 그려줍니다.

4

황갈색(943)으로 고양이를 칠하고 차콜색(1067)으로 얼굴을 그려줍니다.

5

밝은 노란색(917)과 다홍색(921)으로 패턴을 그려줍니다.

6

황록색(1096)으로 필통 몸통을 칠해줍니다.

7

호박색(1033)과 황갈색(943)으로 지퍼 부분을 칠해줍니다.

8

화이트 펜으로 하이라이트를 넣어줍니다.

체크 패턴 필통

927 928 938 940 1021 1033

1083 1087

1

모서리가 둥근 사각형을 조금 휘어
지게 그려줍니다.

2

지퍼를 그리고 옆에 태그를 그려줍
니다.

3

체크 패턴을 그려줍니다.

4

흰색(938), 분홍색(928), 밝은 복숭아
색(927), 연한 청색(1087)으로 패턴을
칠해줍니다.

5

회 베이지색(1083)으로 필통 외곽을
그려줍니다.

6

진한 노란색(940)과 호박색(1033)으
로 지퍼 부분을 칠해줍니다.

7

연한 청록색(1021)으로 태그를 칠해
줍니다.

8

화이트 펜으로 하이라이트를 넣어줍
니다.

펜 파우치

927 939 940 943 1026 1034

1

모서리가 둥근 직사각형을 세로로 길게 그려줍니다.

2

안쪽에 둥근 직사각형을 그리고 왼쪽 상단에 지퍼를 그려줍니다.

3

필통을 꾸며줍니다.

4

밝은 복숭아색(927)으로 필통 안쪽을 칠하고 복숭아색(939)으로 바깥쪽에 선을 그려줍니다.

5

황갈색(943)과 진한 황토색(1034)으로 필통의 패턴을 칠해줍니다.

6

연보라색(1026), 진한 노란색(940), 황갈색(943)으로 필통 바깥 부분을 칠해줍니다.

7

화이트 펜으로 하이라이트를 넣어줍니다.

알록달록 미술도구

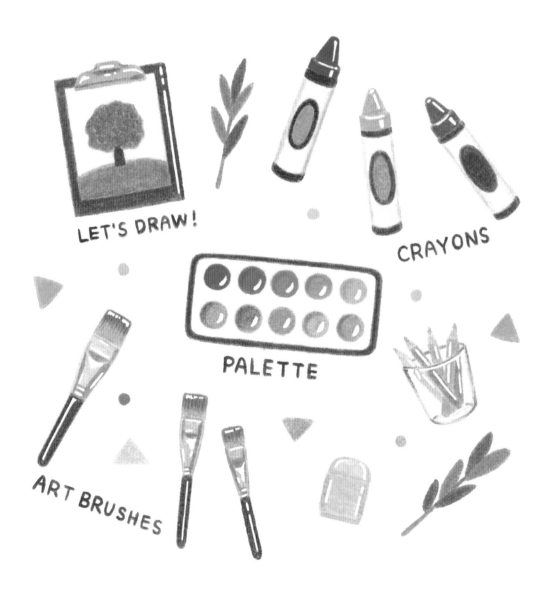

LET'S DRAW!

CRAYONS

PALETTE

ART BRUSHES

크레파스

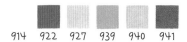

914 922 927 939 940 941

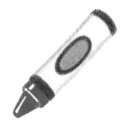

1

세로로 곧게 선 두 줄을 그리고 위아
래는 둥글러 그려줍니다.

2

크레파스 형태를 그려줍니다.

3

크레파스 겉 포장지를 그려줍니다.

4

빨간색(922)으로 크레파스를 칠해줍
니다.

5

이어지는 부분을 밝은 복숭아색(927)
으로 덧칠해 입체감을 줍니다.

6

밝은 갈색(941), 연한 노란색(914), 복
숭아색(939)으로 포장지를 칠하고 꾸
며줍니다.

7

진한 노란색(940)으로 포장지 외곽을
진하게 칠해 입체감을 줍니다.

8

화이트 펜으로 하이라이트를 조금씩
넣어줍니다.

미술붓

1

붓의 모를 고정하는 부분을 그려줍
니다.

2

붓의 모를 그려줍니다.

3

붓의 대를 그려줍니다.

4

황토색(942)으로 붓의 모를 칠하고
짙은 오렌지색(118)으로 윗부분을 칠
해줍니다.

5

적갈색(944)으로 붓의 모에 가늘게
선을 그어 결을 표현해줍니다.

6

회색(1060)으로 고정하는 부분을 칠
하고 진한 회색(1063)으로 음영을 줍
니다.

7

황갈색(943)으로 손잡이를 칠하고 적
갈색(944)으로 외곽을 진하게 칠해줍
니다.

8

화이트 펜을 이용해 부분적으로 하
이라이트를 넣어줍니다.

팔레트

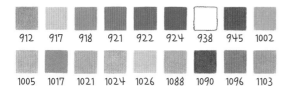

912 917 918 921 922 924 938 945 1002
1005 1017 1021 1024 1026 1088 1090 1096 1103

1

모서리가 둥근 직사각형을 그려줍니다.

2

안에 조금 더 작은 직사각형을 그려줍니다.

3

안에 작은 원을 열 개 그려줍니다.

4

흰색(938)으로 외곽과 원을 제외한 팔레트를 칠해줍니다.

5

갈색(945)으로 외곽을 칠해줍니다.

6

빨간색(922), 다홍색(921), 밝은 주황색(918), 귤색(1002), 밝은 노란색(917), 라임색(1005), 연두색(912), 연한 청록색(1021), 회청색(1024), 연보라색(1026)으로 각각 작은 원을 칠해줍니다.

7

짙은 진홍색(924), 빨간색(922), 다홍색(921), 밝은 주황색(918), 귤색(1002), 짙은 풀색(1090), 황록색(1096), 흐릿한 청록색(1088), 바다색(1103), 어두운 장미색(1017)으로 물감 외곽에 음영을 줍니다.

8

화이트 펜으로 하이라이트를 넣어줍니다.

내 마음대로 고정하는 클립보드

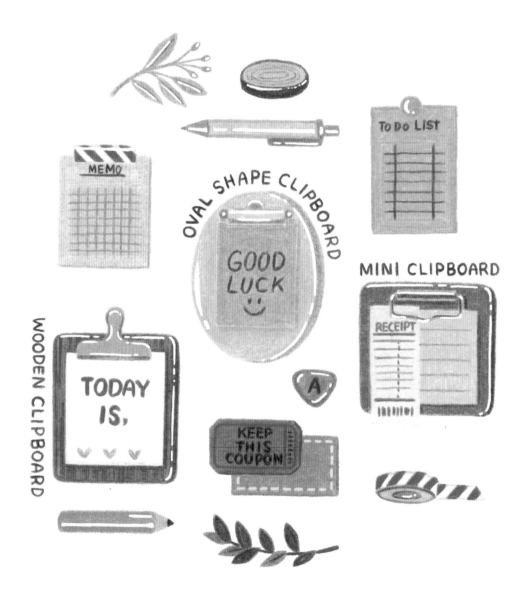

나무 클립보드

122　938　941　942　943　945

997　1021

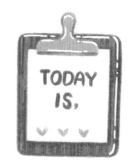

1

집게 클립을 그려줍니다.

2

모서리가 둥근 사각형으로 보드를 그려줍니다.

3

옆면을 좁게 그려줍니다.

4

클립보드 위에 메모지를 그려줍니다.

5

황토색(942)으로 클립을 칠하고 밝은 갈색(941)으로 음영을 줍니다.

6

황갈색(943)으로 클립보드를 칠하고 갈색(945)으로 음영을 줍니다.

7

베이지색(997)으로 클립보드에 선을 덧칠해 나뭇결을 표현해줍니다.

8

흰색(938)으로 메모지를 칠하고 빨간색(122), 연한 청록색(1021)으로 글자와 하트를 그려줍니다.

9

화이트 펜으로 하이라이트를 넣어줍니다.

미니 클립보드

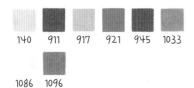

140	911	917	921	945	1033

1086	1096

1

정사각형에 가까운 둥근 사각형을
그려줍니다.

2

옆면을 그려줍니다.

3

위에 클립을 그려줍니다.

4

클립에 꽂아놓은 영수증과 메모지를
그려줍니다.

5

밝은 노란색(917)으로 클립을 그리고
갈색(945)으로 가늘게 선을 그려 형
태를 잡아줍니다.

6

황록색(1096)으로 클립보드를 칠하고
올리브색(911)으로 음영을 줍니다.

7

연한 하늘색(1086)과 달걀색(140)으
로 영수증과 메모지를 칠하고 다홍
색(921)과 호박색(1033)으로 세부를
꾸며줍니다.

8

화이트 펜으로 하이라이트를 넣어줍
니다.

타원형 클립보드

| 940 | 942 | 1026 | 1032 | 1060 | 1063 |

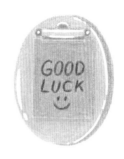

1
세로로 긴 타원을 그려줍니다.

2
타원의 옆면을 좁게 그려줍니다.

3
위에 클립을 그려줍니다.

4
클립에 꽂은 메모지를 그려줍니다.

5
회색(1060)으로 클립을 칠하고 진한 회색(1063)으로 음영을 줍니다.

6
진한 노란색(940)으로 보드를 칠하고 황토색(942)으로 음영을 줍니다.

7
연보라색(1026)으로 메모지를 칠하고 오렌지 브라운색(1032)으로 메모지를 꾸며줍니다.

8
화이트 펜으로 하이라이트를 넣어줍니다.

언제나 기록할 준비 만반! 펜

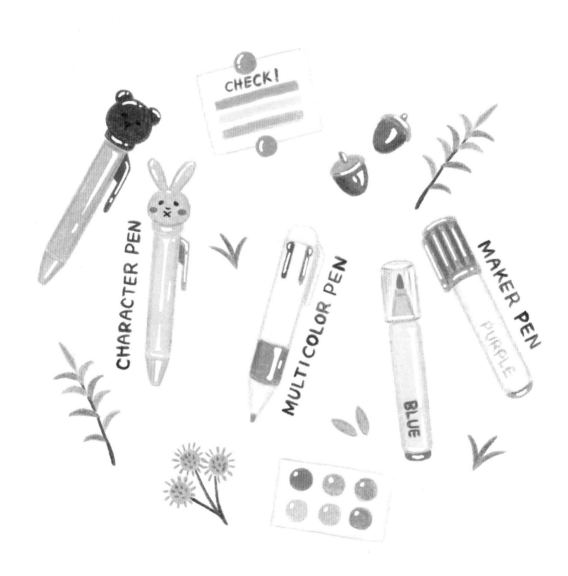

멀티 펜

914 921 939 1080 1084 1092

1096

1

펜의 전체적인 형태를 그려줍니다.

2

위에 클립과 컬러 버튼을 그려줍니다.

3

고무 그립과 펜촉도 그려줍니다.

4

연한 노란색(914)으로 펜의 몸통을 모두 칠하고 연한 적갈색(1084)으로 외곽 음영을 줍니다.

5

다홍색(921)과 황록색(1096)으로 컬러 버튼을 칠해줍니다.

6

복숭아색(939)으로 고무 그립을 칠하고 짙은 복숭아색(1092)으로 외곽에 음영을 줍니다.

7

어두운 베이지색(1080)으로 펜촉을 칠해줍니다.

8

화이트 펜으로 하이라이트를 넣어줍니다.

마커 펜

938 942 956 1026 1083

1

펜의 몸통을 그려줍니다.

2

펜 뚜껑을 그려줍니다.

3

펜 아래에 튀어나온 부분을 그려줍니다.

4

연보라색(1026)으로 뚜껑과 아랫부분을 칠하고 밝은 보라색(956)으로 조금씩 음영을 줍니다.

5

흰색(938)으로 펜의 몸통을 칠하고 회베이지색(1083)으로 외곽에 음영을 줍니다.

6

황토색(942)으로 펜에 글씨를 적어 꾸며줍니다.

7

화이트 펜으로 하이라이트를 넣어줍니다.

캐릭터 펜

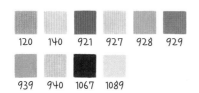

120	140	921	927	928	929

939	940	1067	1089

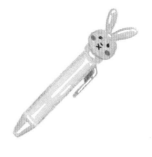

1

펜의 형태를 그려줍니다.

2

펜 뚜껑 부분에 인형을 그려줍니다.

3

펜 옆에 클립을 그려줍니다.

4

흐릿한 풀색(1089)으로 펜의 몸통을 칠하고 밝은 암녹색(120)으로 외곽을 그려줍니다.

5

달걀색(140)으로 펜촉이 나오는 부분을 칠하고 진한 노란색(940)으로 외곽을 그려줍니다.

6

연한 분홍색(928)과 분홍색(929)으로 클립을 칠해줍니다.

7

밝은 복숭아색(927)과 복숭아색(939)으로 토끼 인형을 칠해주고 차콜색(1067)과 다홍색(921)으로 얼굴을 그려줍니다.

8

화이트 펜으로 하이라이트를 넣어줍니다.

PART 2
아기자기한 일상 소품

음료를 담는 텀블러

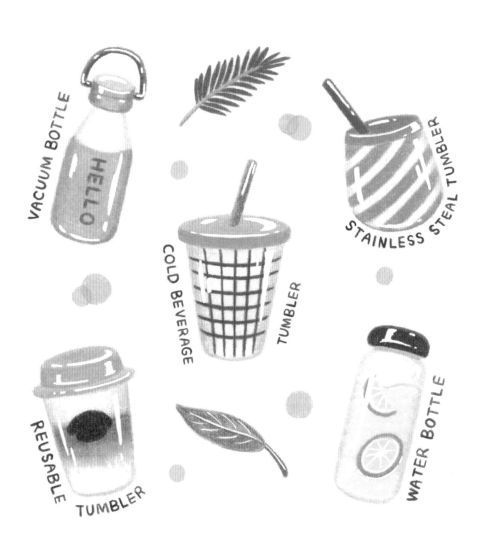

VACUUM BOTTLE

HELLO

STAINLESS STEAL TUMBLER

COLD BEVERAGE TUMBLER

REUSABLE TUMBLER

WATER BOTTLE

레몬 물병

916 917 938 943 945 1059

1063 1086 1087

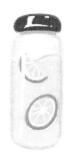

1
둥근 원통을 그려줍니다.

2
물병 뚜껑을 그려줍니다.

3
물병 안에 레몬 조각을 그려주고 물결을 그려 출렁이는 음료를 표현해줍니다.

4
음료 부분을 제외한 보틀 외곽을 연한 회색(1059)으로 칠하고 가운데를 흰색(938)으로 칠해 음영을 줍니다.

5
연한 하늘색(1086)으로 음료를 칠하고 연한 청색(1087)으로 음료 외곽선을 그려줍니다.

6
흰색(938), 선명한 노란색(916), 밝은 노란색(917)으로 레몬 조각을 칠해줍니다.

7
황갈색(943)과 갈색(945)으로 물병 뚜껑을 칠하고 진한 회색(1063)으로 물병과 뚜껑 사이를 칠해 입체감을 표현해줍니다.

8
화이트 펜으로 음료와 물병에 하이라이트를 넣어줍니다.

아이스 음료 텀블러

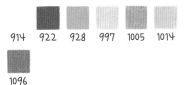

914 922 928 997 1005 1014

1096

1

아래로 갈수록 좁아지는 원통을 그려줍니다.

2

텀블러 위에 뚜껑과 빨대를 그려줍니다.

3

연한 노란색(914)으로 컵을 칠하고 베이지색(997)으로 외곽에 음영을 줍니다.

4

파스텔 핑크색(1014)과 연한 분홍색(928)으로 뚜껑을 칠해줍니다.

5

라임색(1005)으로 빨대를 칠하고 황록색(1096)으로 외곽선을 그려줍니다.

6

빨간색(922)으로 텀블러에 패턴을 그려줍니다.

7

화이트 펜으로 하이라이트를 넣어줍니다.

보온병

927　938　939　1025　1059　1060

1063　1065

1

우유병 모양을 그려줍니다.

2

위에 둥근 원통 모양으로 뚜껑과 고리를 그려줍니다.

3

병에 글자를 넣어줍니다.

4

연한 회색(1059)으로 병 윗부분의 외곽을 칠하고 가운데를 흰색(938)으로 칠해 음영을 줍니다.

5

병 아랫부분을 밝은 복숭아색(927)으로 칠하고 복숭아색(939)으로 외곽 음영을 줍니다.

6

연한 회색(1059)과 회색(1060)으로 뚜껑을 칠하고 진한 회색(1063)으로 외곽에 음영을 줍니다.

7

진한 회색(1063)과 어두운 회색(1065)으로 고리를 칠해줍니다.

8

흐릿한 청색(1025)으로 병을 꾸며줍니다.

9

화이트 펜으로 하이라이트를 넣어줍니다.

반짝이는 헤어 액세서리

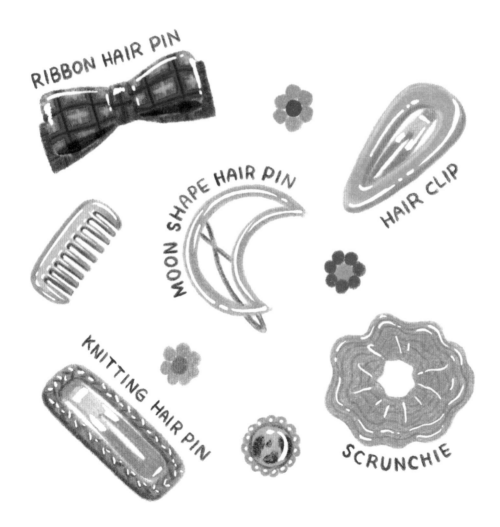

RIBBON HAIR PIN

MOON SHAPE HAIR PIN

HAIR CLIP

KNITTING HAIR PIN

SCRUNCHIE

달 모양 헤어핀

917 945 1034

1

초승달 모양 장식을 그려줍니다.

2

뒤에 핀을 그려줍니다.

3

밝은 노란색(917)으로 초승달 모양 장식을 칠하고 진한 황토색(1034)으로 외곽에 진하게 음영을 넣어줍니다.

4

진한 황토색(1034)으로 뒤에 핀을 칠하고 갈색(945)으로 얇게 외곽선을 그려줍니다.

5

화이트 펜으로 부분적으로 빛나게 하이라이트를 넣어줍니다.

스크런치

936 1021 1088

1

구불구불한 머리끈의 간단한 형태를
그려줍니다.

2

군데군데 주름 결을 그려줍니다.

3

무늬를 그려줍니다.

4

흐릿한 청록색(1088)으로 스크런치의
주름 결을 따라 칠해줍니다.

5

연한 청록색(1021)으로 스크런치 전
체를 칠해줍니다.

6

청회색(936)으로 무늬를 그려줍니다.

7

흐릿한 청록색(1088)으로 외곽선을
얇게 그려줍니다.

8

화이트 펜으로 주름 결을 따라 조금
씩 하이라이트를 넣어줍니다.

똑딱 핀

928 929 938 1060 1063

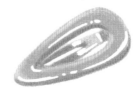

1

똑딱 핀의 전체적인 형태를 간단하게 그려줍니다.

2

똑딱 핀 안쪽 형태를 자세히 그려줍니다.

3

연한 분홍색(928)으로 똑딱 핀 바깥쪽을 칠해줍니다.

4

분홍색(929)으로 진하게 음영을 넣어 입체감을 표현해줍니다.

5

흰색(938)으로 똑딱 핀의 외곽을 칠해 음영을 줍니다.

6

회색(1060)으로 똑딱 핀 안쪽을 칠하고 진한 회색(1063)으로 진하게 표현해줍니다.

7

화이트 펜으로 똑딱 핀에 하이라이트를 넣어줍니다.

어디든 함께하는 에코백

CANVAS BAG

GREEN GREEN

GREEN ECO-BAG

CHEESE

ROUND BAG

CANVAS POCKET BAG

MINI BAG

캔버스 백

917 938 1034 1087 1103

1

사각형을 그려줍니다.

2

손잡이를 가방과 이어 그려줍니다.

3

밝은 노란색(917)으로 끈을 칠해줍니다.

4
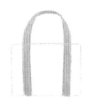
진한 황토색(1034)으로 끈에 음영을 줍니다.

5
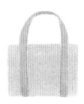
연한 청색(1087)으로 가방을 칠해줍니다.

6
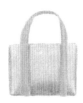
바다색(1103)으로 가방에 음영을 줍니다.

7
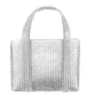
부분부분 흰색(938)을 덧칠해 입체감을 줍니다.

8
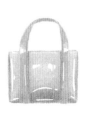
화이트 펜으로 하이라이트를 넣어줍니다.

라운드 백

914 922 940 1002 1022 1069

1084

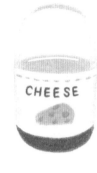

1

둥근 가방을 그려줍니다.

2

위로 손잡이도 그려줍니다.

3

가방에 치즈와 글자를 그려줍니다.

4

연한 노란색(914)으로 가방을 칠해줍니다.

5

연한 적갈색(1084)으로 가방 안쪽과 외곽 등 어두운 부분을 칠해줍니다.

6

진한 웜그레이색(1069), 빨간색(922), 진한 노란색(940), 귤색(1002)으로 치즈와 글자를 칠해줍니다.

7

진한 파란색(1022)으로 가방 아랫부분을 칠해줍니다.

8

화이트 펜으로 하이라이트를 넣어줍니다.

미니 백

916 919 921 922 940 997

1

가방의 형태를 잡아줍니다.

2

위로 손잡이를 그려줍니다.

3

가방 가운데에 꽃무늬를 그려줍니다.

4

베이지색(997)으로 가방을 칠해줍니다.

5

진한 노란색(940)으로 가방 외곽을 칠해줍니다.

6

다홍색(921)으로 손잡이를 칠해줍니다.

7

빨간색(922)으로 손잡이 외곽에 음영을 줍니다.

8

선명한 노란색(916), 하늘색(919)으로 꽃무늬를 칠해줍니다.

9

화이트 펜으로 하이라이트를 넣어줍니다.

재미있는 파티 소품

PARTY POPPER

PARTY CONE HAT

STAR BALLOON

BALLOON

Happy Birthday

SMALL CANDLES

고깔모자

120	903	916	917	921	929

938	1068

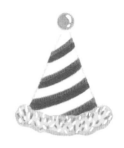

1

고깔을 그려줍니다.

2

고깔 머리둘레 장식과 술 장식을 그
려줍니다.

3

고깔 무늬를 그려줍니다.

4

파란색(903), 분홍색(929), 흰색(938)
으로 고깔을 칠해줍니다.

5

밝은 회색(1068)으로 고깔 외곽을 그
려줍니다.

6

밝은 암녹색(120)과 선명한 노란색
(916)으로 술 장식을 칠해줍니다.

7

밝은 노란색(917)으로 술 장식의 외
곽을 그려줍니다.

8

다홍색(921)으로 술장식의 세부를 표
현해줍니다.

9

화이트 펜으로 하이라이트를 넣어줍
니다.

풍선

904 921 938 1001 1002

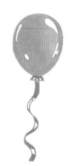

1

풍선을 그려줍니다.

2

풍선 아래로 흔들리는 끈을 그려줍니다.

3

연어색(1001)으로 풍선을 칠해줍니다.

4

귤색(1002)로 외곽을 칠하고 다홍색(921)으로 매듭 부분에 음영을 조금 줍니다.

5

밝은 파란색(904)으로 끈을 칠해줍니다.

6

풍선에 흰색(938)을 덧칠해서 입체감을 표현해줍니다.

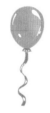

7

화이트 펜으로 하이라이트를 넣어줍니다.

작은 초

917 921 938 946 1026 1068

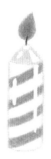

1

초 모양을 그려줍니다.

2

초 무늬를 그리고 심지와 촛불을 그려줍니다.

3

흰색(938)과 밝은 회색(1068)으로 초를 칠해줍니다.

4

밝은 회색(1068)으로 초의 전체적인 외곽을 그려줍니다.

5

연보라색(1026)으로 무늬를 칠해줍니다.

6

밝은 노란색(917)과 다홍색(921)으로 촛불을 칠하고 진한 갈색(946)으로 심지를 그려줍니다.

7

화이트 펜으로 하이라이트를 넣어줍니다.

간단히 들고 다니는 지갑

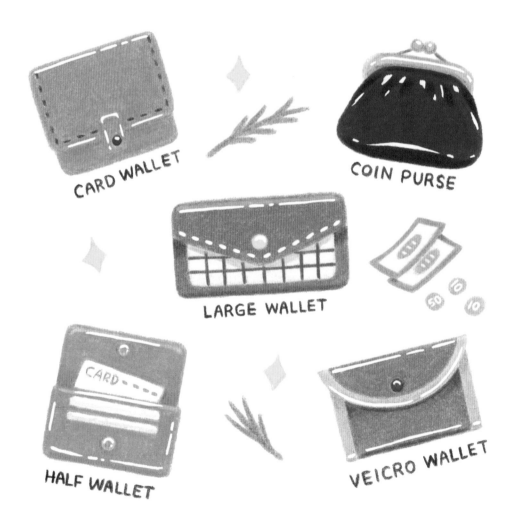

CARD WALLET

COIN PURSE

LARGE WALLET

HALF WALLET

VEICRO WALLET

장지갑

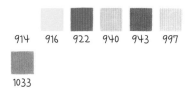

914 916 922 940 943 997

1033

1

모서리가 둥근 직사각형을 그려줍니다.

2

편지 봉투 모양으로 삼각형으로 그려줍니다.

3

아래에 체크무늬를 그리고 버튼을 그려줍니다.

4

호박색(1033)으로 지갑을 칠하고 그림자가 지는 부분은 황갈색(943)으로 칠해 입체감을 표현해줍니다.

5

연한 노란색(914)으로 패턴 바탕을 칠하고 진한 노란색(940)으로 그림자를 칠해줍니다.

6

빨간색(922)으로 패턴을 그려줍니다.

7

선명한 노란색(916)으로 버튼을 칠해줍니다.

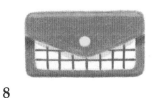

8

베이지색(997)으로 지갑의 윗부분을 칠해 밝게 표현해줍니다.

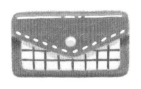

9

화이트 펜으로 하이라이트를 넣어줍니다.

83

반지갑

922 943 1020 1088

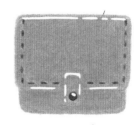

1

모서리가 둥근 사각형을 그려주고 아래쪽만 작게 하나 더 그려주어 반지갑 형태를 잡아줍니다.

2

입구 버튼을 그려줍니다.

3

스티치도 그려줍니다.

4

황갈색(943)으로 스티치를 먼저 칠해줍니다.

5

흐릿한 청록색(1088)으로 그림자 부분을 칠해줍니다.

6

회녹색(1020)으로 지갑을 전체적으로 칠해줍니다.

7

빨간색(922)으로 버튼을 칠해줍니다.

8

화이트 펜으로 부분부분 하이라이트를 넣어줍니다.

동전 지갑

| 925 | 937 | 940 | 1034 |

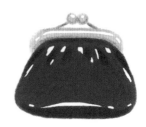

1

모서리가 둥근 사다리꼴을 그려 지갑 모양을 잡아줍니다.

2

위에 프레임을 그려줍니다.

3

진한 노란색(940)으로 프레임을 칠해 줍니다.

4

진한 황토색(1034)으로 프레임에 음영을 줍니다.

5

어두운 진홍색(925)으로 지갑을 칠해 줍니다.

6

와인색(937)으로 음영을 줍니다.

7

화이트 펜으로 하이라이트를 넣어줍니다.

소품을 쏙쏙! 스트링 파우치

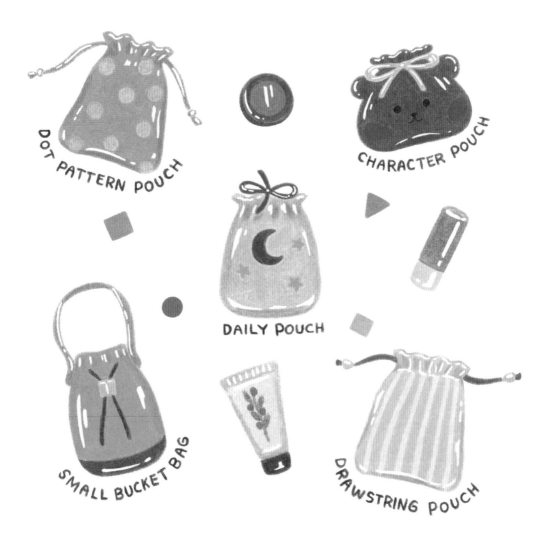

DOT PATTERN POUCH

CHARACTER POUCH

DAILY POUCH

SMALL BUCKET BAG

DRAWSTRING POUCH

도트 패턴 파우치

917 928 929 1088

1

파우치를 그려줍니다.

2

끈을 그려줍니다.

3

파우치에 작은 원과 주름을 그려줍니다.

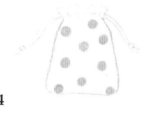

4

밝은 노란색(917)으로 작은 원을 칠해줍니다.

5

연한 분홍색(928)으로 파우치를 칠해줍니다.

6

분홍색(929)으로 파우치 외곽을 칠해 음영을 줍니다.

7

흐릿한 청록색(1088)으로 끈을 칠해줍니다.

8

화이트 펜으로 하이라이트를 넣어줍니다.

캐릭터 얼굴 파우치

917 922 945 1032 1067

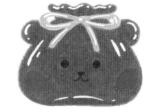

1

둥근 삼각형을 그려 파우치 형태를 잡아줍니다.

2

파우치에 귀를 달아줍니다.

3

파우치에 캐릭터의 얼굴을 그려줍니다.

4

위에 리본끈을 그려줍니다.

5

밝은 노란색(917)으로 끈을 칠해줍니다.

6

오렌지 브라운색(1032)으로 파우치를 칠하고 갈색(945)으로 외곽에 음영을 줍니다.

7

차콜색(1067), 빨간색(922)으로 파우치에 캐릭터의 얼굴을 칠해줍니다.

8

화이트 펜으로 하이라이트를 넣어줍니다.

미니 버킷 백

940　943　1001　1020　1022　1088

1092

1

가방 외곽을 그려주고 윗부분에 작은 주름 결을 넣어줍니다.

2

가운데에 조임끈을 그려주고 아래에 가로로 선을 그어 바닥을 표현해줍니다.

3

위에 가방끈을 그려줍니다.

4

진한 노란색(940)과 황갈색(943)으로 조임끈을 칠해줍니다.

5

연어색(1001)과 진한 파란색(1022)으로 가방을 칠해줍니다.

6

짙은 복숭아색(1092)으로 가방 외곽과 주름을 칠해줍니다.

7

회녹색(1020)과 흐릿한 청록색(1088)으로 끈을 칠해줍니다.

8

화이트 펜으로 부분부분 하이라이트를 넣어줍니다.

작고 귀여운 키링

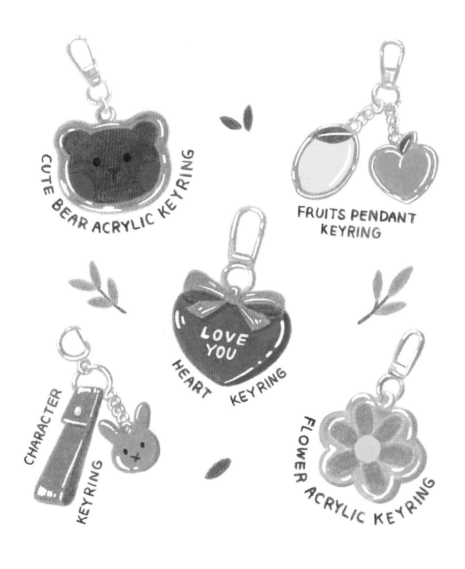

CUTE BEAR ACRYLIC KEYRING

FRUITS PENDANT
KEYRING

CHARACTER
KEYRING

LOVE
YOU

HEART KEYRING

FLOWER ACRYLIC KEYRING

곰돌이 아크릴 키링

926 940 943 946 1024 1026

1034 1067

1

곰돌이 얼굴을 그려줍니다.

2

곰돌이 얼굴 바깥쪽으로 고리가 달린 아크릴을 그려줍니다.

3

위로 금속 연결고리를 그려줍니다.

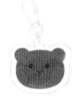

4

황갈색(943), 선홍색(926), 차콜색(1067), 진한 갈색(946)으로 곰 얼굴을 칠해줍니다.

5

연보라색(1026)으로 아크릴 부분을 칠해줍니다.

6

회청색(1024)으로 아크릴 외곽에 선을 덧칠해줍니다.

7

진한 노란색(940)으로 연결고리를 칠해줍니다.

8

진한 황토색(1034)로 연결고리에 진한 선을 그려 입체감을 줍니다.

9

화이트 펜으로 하이라이트를 넣어줍니다.

과일 펜던트 키링

909	916	917	939	940	1034

1096

1

레몬 펜던트의 전체적인 형태를 그려줍니다.

2

레몬 펜던트 위에 오링을 그려줍니다.

3

옆에 복숭아 펜던트도 같은 순서로 그려줍니다.

4

두 펜던트의 오링이 달린 연결고리를 그려줍니다.

5

선명한 노란색(916)과 초록색(909)으로 레몬을, 복숭아색(939)과 황록색(1096)으로 복숭아를 칠해줍니다.

6

밝은 노란색(917)으로 펜던트 테두리의 금속 부분을 칠합니다.

7

진한 노란색(940)으로 연결고리를 모두 칠해줍니다.

8

진한 황토색(1034)으로 금속 펜던트와 연결고리에 진한 선을 그려 넣어 입체감을 표현해줍니다.

9

화이트 펜으로 하이라이트를 넣어줍니다.

하트 펜던트 키링

921 922 1022 1080 1088 1093

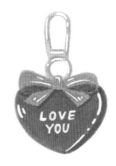

1

하트 펜던트 형태를 그려줍니다.

2

하트 펜던트 위에 작은 리본을 그려 줍니다.

3

리본 위에 연결고리를 그려줍니다.

4

흐릿한 청록색(1088)과 진한 파란색 (1022)으로 리본을 칠해줍니다.

5

다홍색(921)과 빨간색(922)으로 하트 펜던트를 칠해줍니다.

6

조개색(1093)으로 연결고리를 칠해줍 니다.

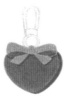

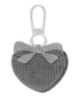

7

어두운 베이지색(1080)으로 연결고리 에 진한 선을 그려 넣어 입체감을 표 현해줍니다.

8

화이트 펜으로 하이라이트를 넣어줍 니다.

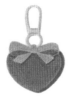

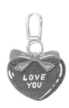

조그맣고 편리한 파우치

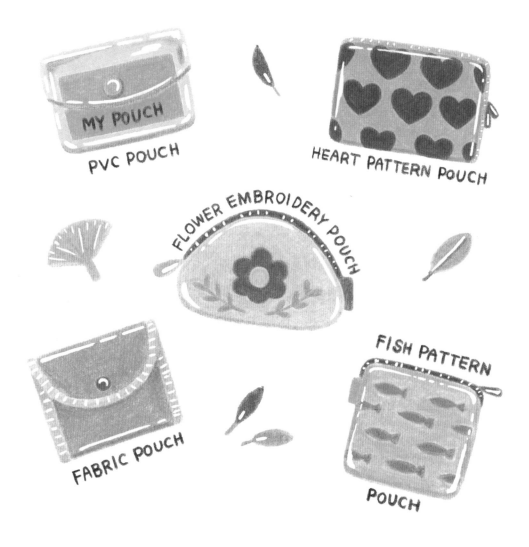

PVC POUCH

HEART PATTERN POUCH

FLOWER EMBROIDERY POUCH

FABRIC POUCH

FISH PATTERN POUCH

MY POUCH

투명 파우치

| 917 | 939 | 946 | 1021 | 1089 |

1

모서리가 둥글게 파우치 형태를 그
려줍니다.

2

덮개 가운데에 단추를 그려줍니다.

3

투명 파우치 안에 카드를 한 장 그려
줍니다.

4

흐릿한 풀색(1089)으로 파우치를 칠
하고 연한 청록색(1021)으로 덮개와
바닥 외곽을 따라 진한 선을 그려줍
니다.

5

복숭아색(939)으로 파우치 안에 있는
카드를 칠해줍니다.

6

진한 갈색(946)으로 글씨를 적어 꾸
며줍니다.

7

밝은 노란색(917)으로 단추를 칠하고
연한 청록색(1021)으로 단추 외곽을
따라 진한 선을 그려줍니다.

8

연한 청록색(1021)으로 파우치 덮개
윗부분에 조금 덧칠해줍니다.

9

화이트 펜으로 하이라이트를 넣어줍
니다.

꽃자수 파우치

921 940 943 1024 1087 1096

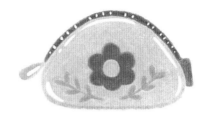

1

모서리가 둥근 삼각형으로 파우치
형태를 그려줍니다.

2

파우치 위에 지퍼와 태그를 그려줍
니다.

3

파우치 가운데에 꽃자수를 그려줍니
다.

4

다홍색(921), 진한 노란색(940), 황록
색(1096)으로 칠해 꽃자수를 꾸며줍
니다.

5

연한 청색(1087)으로 파우치를 칠하
고 회청색(1024)으로 바닥 외곽을 따
라 선을 그려줍니다.

6

황갈색(943), 진한 노란색(940), 황록
색(1096)으로 지퍼와 태그를 칠해줍
니다.

7

화이트 펜으로 지퍼의 세부 표현을
해주고 파우치에 전체적으로 하이라
이트를 넣어줍니다.

통통 하트 노트북 파우치

922 928 942 943 1092

1
모서리가 둥근 사각형을 그려줍니다.

2
오른쪽과 위쪽에 이어지게 지퍼 형태를 그려줍니다.

3
파우치에 패턴을 그려줍니다.

4
연한 분홍색(928)으로 파우치를 칠하고 짙은 복숭아색(1092)으로 외곽을 따라 선을 그려줍니다.

5
빨간색(922)으로 하트 패턴을 칠해줍니다.

6
황토색(942)과 황갈색(943)으로 지퍼를 칠해줍니다.

7
화이트 펜으로 하이라이트를 넣어줍니다.

부스럭부스럭 종이가방

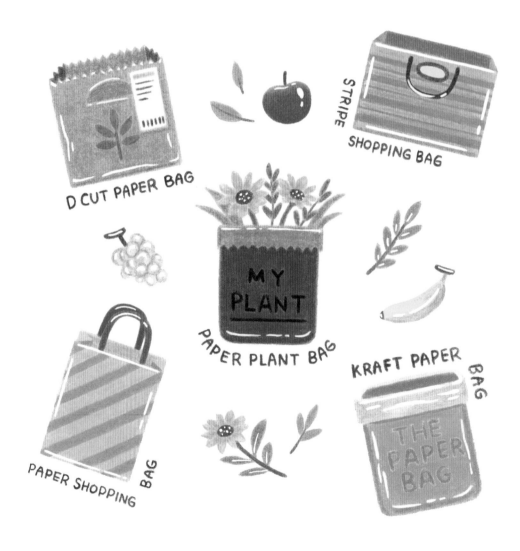

D CUT PAPER BAG

STRIPE SHOPPING BAG

MY PLANT

PAPER PLANT BAG

KRAFT PAPER BAG

THE PAPER BAG

PAPER SHOPPING BAG

종이 쇼핑백

921 922 939 997 1080 1093

1

직사각형을 그려줍니다.

2

쇼핑백 무늬를 그려줍니다.

3

접힌 쇼핑백 모양으로 그려줍니다.

4

끈을 앞뒤로 그려줍니다.

5

베이지색(997)과 복숭아색(939)으로
쇼핑백을 칠해줍니다.

6

조개색(1093)과 어두운 베이지색
(1080)으로 쇼핑백 안쪽을 칠해줍니
다.

7

쇼핑백의 접힌 부분을 베이지색(997)
으로 칠해줍니다.

8

다홍색(921)으로 앞쪽에 있는 끈을,
빨간색(922)으로 뒤쪽에 있는 끈을
칠해줍니다.

9

화이트 펜으로 하이라이트를 넣어줍
니다.

종이화분

901 917 941 943 945 1002

1005 1034 1096

1

아래쪽 모서리가 둥근 사각형을 그려줍니다.

2

입구 쪽에 접힌 부분을 지그재그 모양으로 그려줍니다.

3

종이 겉면에 글자를 적어줍니다.

4

종이 화분에 담겨 있는 꽃을 그려줍니다.

5

윗부분을 진한 황토색(1034)으로 칠해줍니다.

6

종이 화분을 황갈색(943)으로 칠해줍니다.

7

남색(901)으로 글자를 쓰고 갈색(945)으로 외곽 음영을 살짝 줍니다.

8

밝은 노란색(917), 귤색(1002), 밝은 갈색(941)으로 해바라기를 칠하고, 라임색(1005)과 황록색(1096)으로 줄기와 잎을 칠해줍니다.

9

화이트 펜으로 하이라이트를 넣어줍니다.

사각 종이백

905 938 942 943 946 1034

1060

1

사각 박스를 그려줍니다.

2

뚫린 손잡이를 그려줍니다.

3

종이백 입구를 뾰족뾰족한 모양으로
그려줍니다.

4

종이백에 영수증과 꽃무늬를 그려줍
니다.

5

황토색(942)으로 앞면을 칠하고 바닥
외곽에 진한 황토색(1034)으로 선을
그려 음영을 줍니다.

6

종이백 안쪽을 진한 황토색(1034)과
황갈색(943)으로 칠해줍니다.

7

흰색(938), 회색(1060), 진한 갈색(946)
으로 영수증의 세부를 표현해줍니
다.

8

밝은 청록색(905)으로 꽃무늬를 칠해
줍니다.

9

화이트 펜으로 하이라이트를 넣어줍
니다.

잡동사니를 쏙쏙! 틴케이스

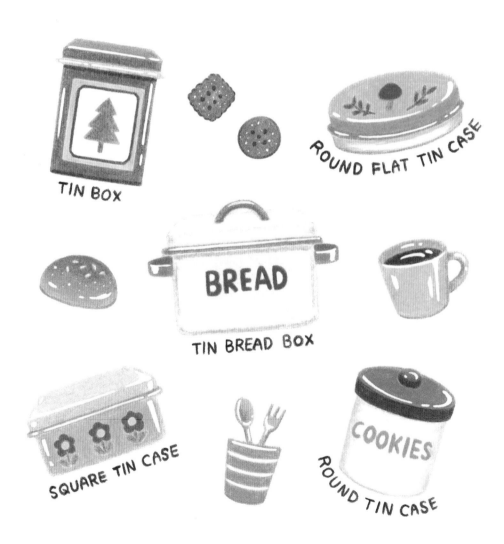

TIN BOX

ROUND FLAT TIN CASE

TIN BREAD BOX

SQUARE TIN CASE

ROUND TIN CASE

틴 박스

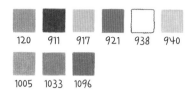

| 120 | 911 | 917 | 921 | 938 | 940 |

| 1005 | 1033 | 1096 |

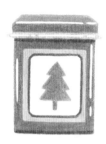

1

세로로 긴 직사각형을 그려줍니다.

2

박스 뚜껑을 그려줍니다.

3

박스에 나무 장식을 그려줍니다.

4

밝은 노란색(917), 다홍색(921), 흰색(938)으로 나무 장식을 칠해줍니다.

5

라임색(1005)과 호박색(1033)으로 나무를 칠해줍니다.

6

황록색(1096)으로 박스를 칠해줍니다.

7

뚜껑 윗면을 밝은 암녹색(120)으로 칠하고 올리브색(911)으로 박스에 음영을 살짝 표현해줍니다.

8

진한 노란색(940)으로 뚜껑 부분을 칠해줍니다.

9

화이트 펜으로 하이라이트를 넣어줍니다.

원통 틴케이스

| 938 | 939 | 941 | 1059 | 1060 | 1080 |

1

원통을 그려줍니다.

2

원통보다 조금 크게 둥근 뚜껑을 그려줍니다.

3

뚜껑 손잡이를 그려줍니다.

4

틴 케이스에 글자를 적어줍니다.

5

흰색(938)으로 케이스를 칠하고 연한 회색(1059)으로 외곽에 살짝 음영을 줍니다.

6

어두운 베이지색(1080)과 밝은 갈색(941)으로 뚜껑을 칠해줍니다.

7

복숭아색(939)으로 글씨를 칠해줍니다.

8

케이스 바닥 부분에 회색(1060)으로 외곽을 따라 진한 선을 그려줍니다.

9

화이트 펜으로 하이라이트를 넣어줍니다.

철제 브레드 박스

914 922 936 938 940 1021

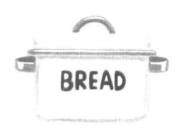

1

아래쪽 모서리가 둥근 직사각형을 그려줍니다.

2

모서리가 둥근 뚜껑을 그려줍니다.

3

뚜껑과 박스 양쪽에 손잡이를 그려줍니다.

4

박스 가운데에 글자를 적어줍니다.

5

연한 노란색(914)으로 박스를 칠해줍니다.

6

연한 노란색(914)과 흰색(938)을 섞어 뚜껑 윗부분을 칠해줍니다.

7

연한 청록색(1021)으로 뚜껑과 박스 양쪽의 손잡이를 칠하고, 청회색(936)으로 부분부분 음영을 표현해줍니다.

8

진한 노란색(940)으로 외곽을, 빨간색(922)으로 글자를 칠해줍니다.

9

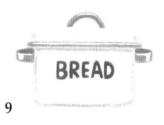

화이트 펜으로 하이라이트를 넣어줍니다.

귀여운 안경 소품

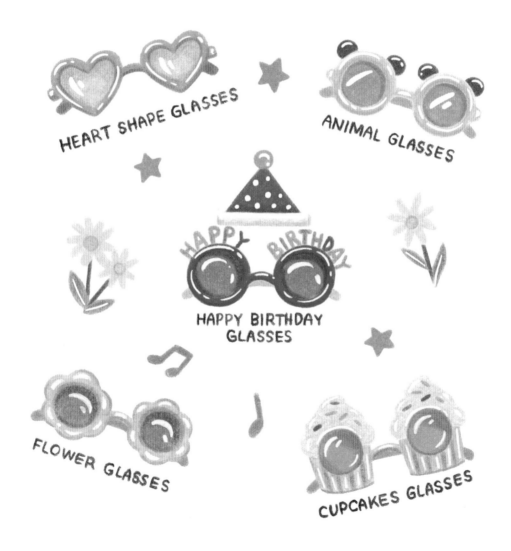

HEART SHAPE GLASSES

ANIMAL GLASSES

HAPPY BIRTHDAY GLASSES

FLOWER GLASSES

CUPCAKES GLASSES

컵케이크 안경

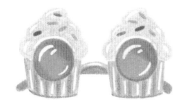

120	917	921	928	929	942
1002	1023	1033	1088		

1

컵케이크 형태를 그려줍니다.

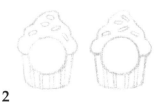

2

컵케이크 형태 가운데에 원을 그려
주고 장식을 넣어 꾸며줍니다.

3

코받침으로 렌즈를 이어주고 안경다
리도 그려줍니다.

4

탁한 하늘색(1023), 밝은 노란색(917),
황토색(942)으로 컵케이크를 칠해줍
니다.

5

귤색(1002)으로 안경다리를 칠해줍니
다.

6

호박색(1033)으로 안경테 아래에 가
늘게 선을 그려줍니다.

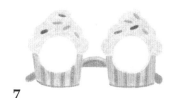

7

다홍색(921), 밝은 노란색(917), 밝은
암녹색(120), 흐릿한 청록색(1088)으
로 컵케이크 장식을 칠해줍니다.

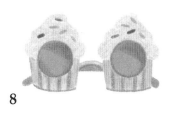

8

연한 분홍색(928)과 분홍색(929)으로
렌즈를 칠해줍니다.

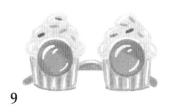

9

화이트 펜으로 하이라이트를 넣어줍
니다.

동물 캐릭터 안경

940 942 956 1022 1026

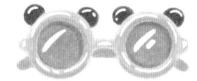

1

안경테를 그려줍니다.

2

안경다리도 그려줍니다.

3

안경테 위로 동물 귀를 그려줍니다.

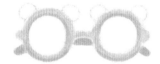

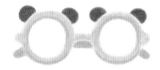

4

진한 노란색(940)으로 안경테를 칠해줍니다.

5

황토색(942)으로 안경테에 음영을 주고 안경다리를 칠해줍니다.

6

진한 파란색(1022)으로 동물 귀 장식을 칠해줍니다.

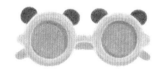

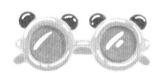

7

연보라색(1026)과 밝은 보라색(956)으로 렌즈를 칠해줍니다.

8

화이트 펜으로 하이라이트를 넣어줍니다.

생일 파티 안경

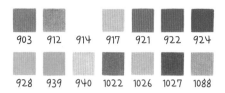

903	912	914	917	921	922	924

928	939	940	1022	1026	1027	1088

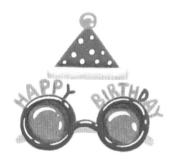

1

렌즈가 동그란 안경을 그려줍니다.

2

안경테에 HAPPY BIRTHDAY 장식을 그려주고 고깔을 그려줍니다.

3

연한 노란색(914)으로 고깔 머리둘레 장식을 칠하고 진한 노란색(940)으로 음영을 줍니다.

4

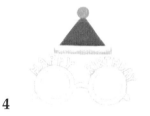

파란색(903)으로 고깔을 칠하고 짙은 청록색(1027)으로 음영을 준 다음 복숭아색(939)으로 술을 칠해줍니다.

5

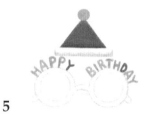

흐릿한 청록색(1088), 연한 분홍색(928), 밝은 노란색(917), 연두색(912), 다홍색(921), 연보라색(1026)으로 HAPPY BIRTHDAY 장식을 칠해줍니다.

6

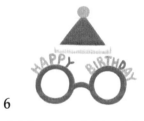

빨간색(922)으로 안경테를 칠하고 짙은 진홍색(924)으로 음영을 줍니다.

7

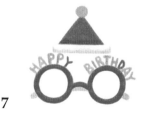

진한 노란색(940)으로 안경다리를 칠해줍니다.

8

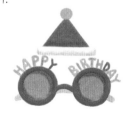

진한 파란색(1022)과 짙은 청록색(1027)으로 렌즈를 칠해줍니다.

9

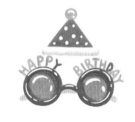

화이트 펜으로 하이라이트를 넣어줍니다.

비밀을 지켜주는 자물쇠

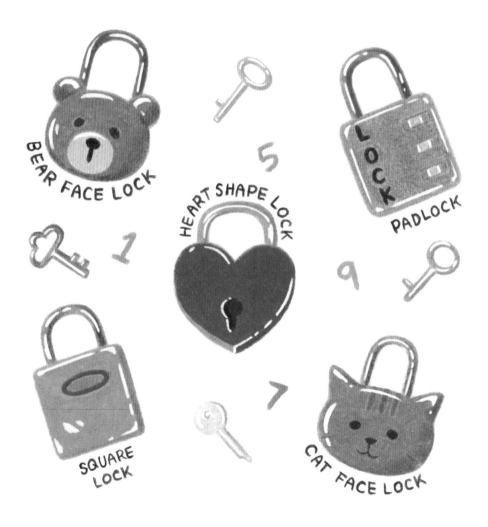

BEAR FACE LOCK

HEART SHAPE LOCK

PADLOCK

SQUARE LOCK

CAT FACE LOCK

고양이 캐릭터 자물쇠

917 943 946 1022 1033 1034

1088

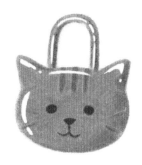

1

고양이 얼굴을 그려줍니다.

2

얼굴 위에 자물쇠를 그려줍니다.

3

호박색(1033)으로 고양이 얼굴에 무늬와 수염을 칠해줍니다.

4

진한 갈색(946)과 황갈색(943)으로 고양이 얼굴을 그려줍니다.

5

흐릿한 청록색(1088)으로 고양이를 칠해줍니다.

6

진한 파란색(1022)으로 외곽을 조금씩 덧칠해줍니다.

7

밝은 노란색(917)과 진한 황토색 (1034)으로 자물쇠를 칠해줍니다.

8

화이트 펜으로 하이라이트를 넣어줍니다.

비밀번호 자물쇠

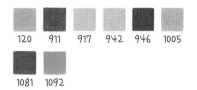

| 120 | 911 | 917 | 942 | 946 | 1005 |

| 1081 | 1092 |

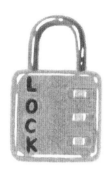

1

모서리가 둥근 사각형을 그려줍니다.

2

사각형 안에 글자와 잠금 패널을 그려줍니다.

3

위에 자물쇠를 그려줍니다.

4

라임색(1005)으로 자물쇠를 칠해줍니다.

5

밝은 노란색(917)과 황토색(942)으로 잠금 패널을 칠하고 올리브색(911)으로 패널 외곽에 선을 그려줍니다.

6

진한 갈색(946)으로 문구를 칠해줍니다.

7

밝은 암녹색(120)으로 외곽을 칠해줍니다.

8

짙은 복숭아색(1092)과 밤색(1081)으로 자물쇠를 칠해줍니다.

9

화이트 펜으로 하이라이트를 넣어줍니다.

하트 자물쇠

| 922 | 924 | 925 | 937 | 939 | 1092 |

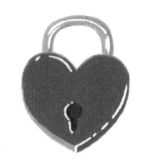

1

입체적인 하트를 그려줍니다.

2

열쇠 구멍을 그려줍니다.

3

위쪽으로 자물쇠를 그려줍니다.

4

빨간색(922)으로 하트를 칠해줍니다.

5

열쇠 구멍을 어두운 진홍색(925)과 와인색(937)으로 칠해줍니다.

6

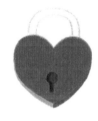

복숭아색(939)과 짙은 진홍색(924)으로 하트 외곽을 칠해줍니다.

7

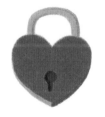

복숭아색(939)과 짙은 복숭아색(1092)으로 자물쇠를 칠해줍니다.

8

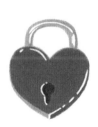

화이트 펜으로 하이라이트를 넣어줍니다.

PART 3
감성적인 인테리어 소품

따뜻하고 포근한 양초

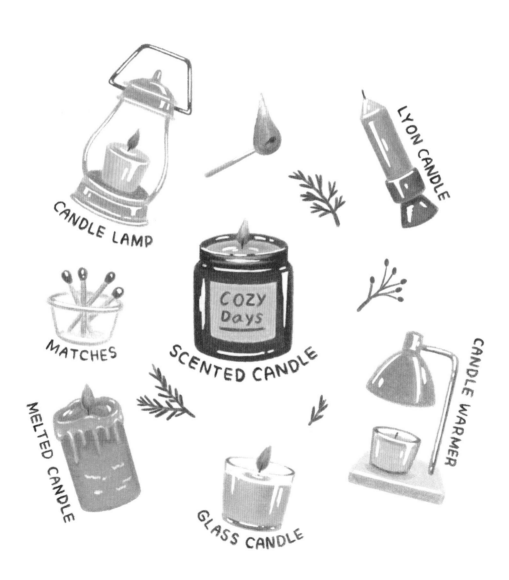

CANDLE LAMP

LYON CANDLE

MATCHES

COZY Days

SCENTED CANDLE

CANDLE WARMER

MELTED CANDLE

GLASS CANDLE

녹은 양초

917 921 938 939 946 1092

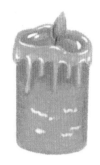

1
높낮이가 다르고 굴곡이 있게 양초 형태를 그려줍니다.

2
양초가 녹아 흐른 모양을 그려줍니다.

3
안에 심지와 촛불을 그려줍니다.

4
복숭아색(939)으로 흘러내린 부분을 칠해줍니다.

5
짙은 복숭아색(1092)으로 양초 외곽을, 복숭아색(939)으로 가운데를 칠해 자연스럽게 색상을 섞어줍니다.

6
짙은 복숭아색(1092)으로 녹은 부분 안쪽을 칠하고, 밝은 노란색(917)으로 촛불 주변을 살짝 덧칠해줍니다.

7
흰색(938)으로 흘러내린 부분을 조금씩 덧칠해줍니다.

8
밝은 노란색(917)과 다홍색(921)으로 촛불을 칠하고 진한 갈색(946)으로 심지를 그려줍니다.

9
화이트 펜으로 하이라이트를 넣어줍니다.

유리병 향초

914 917 921 923 940 943
944 946 1002 1081

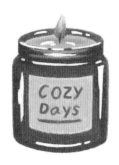

1

유리병 형태를 그려주고 가운데에 네모난 태그 스티커를 그려줍니다.

2

유리병 안에 담긴 초와 촛불을 그려줍니다.

3

밝은 노란색(917), 귤색(1002)으로 병 안쪽의 초를 칠해줍니다.

4

진한 노란색(940)으로 병에 붙은 스티커를 칠하고 귤색(1002)으로 병 입구 가운데 부분만 칠해줍니다.

5

적갈색(944)으로 병 입구를 칠해줍니다.

6

황갈색(943)으로 병과 안쪽을 모두 칠해줍니다.

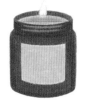

7

적갈색(944)으로 병의 외곽을 칠하고 밤색(1081)으로 바닥 외곽을 칠해줍니다.

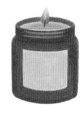

8

연한 노란색(914)과 다홍색(921)으로 촛불을 칠하고 진한 갈색(946)으로 심지를 그려줍니다.

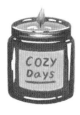

9

진홍색(923)으로 스티커를 꾸며주고 화이트 펜으로 하이라이트를 넣어줍니다.

캔들 램프

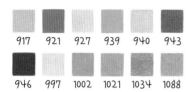

917 921 927 939 940 943

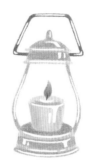

946 997 1002 1021 1034 1088

1

램프 몸통을 그려줍니다.

2

램프 손잡이를 그려주고 램프 안에
작은 양초를 그려줍니다.

3

진한 노란색(940)으로 캔들 램프의
한 부분을 칠해줍니다.

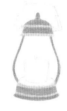

4

연한 청록색(1021)으로 램프의 위아
래 부분을, 흐릿한 청록색(1088)으로
램프의 양쪽 대를 칠해줍니다.

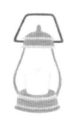

5

진한 황토색(1034)으로 양초가 올라
가 있는 부분을 칠하고 황갈색(943)
으로 램프 손잡이를 칠해줍니다.

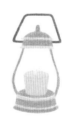

6

밝은 복숭아색(927)과 베이지색(997)
으로 양초를 칠해줍니다.

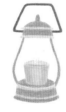

7

복숭아색(939)으로 양초 외곽을, 귤
색(1002)으로 양초 윗부분을 칠해줍
니다.

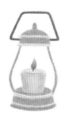

8

밝은 노란색(917)과 다홍색(921)으로
촛불을 칠하고 진한 갈색(946)으로
심지를 그려줍니다.

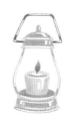

9

화이트 펜으로 하이라이트를 넣어줍
니다.

싱그러운 미니 화분

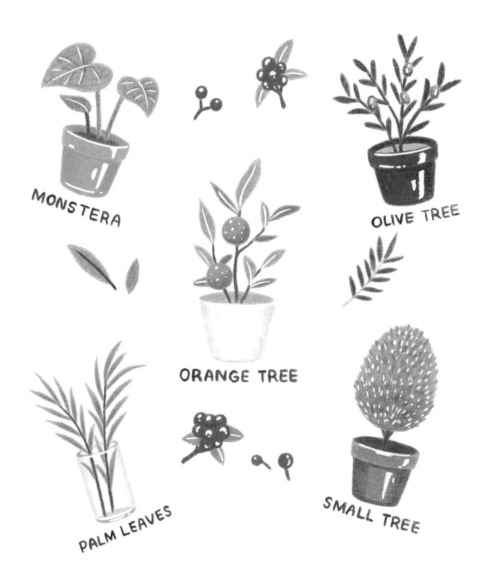

MONSTERA

OLIVE TREE

ORANGE TREE

PALM LEAVES

SMALL TREE

몬스테라

| 109 | 912 | 943 | 1001 | 1092 | 1096 |

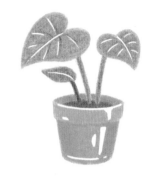

1

몬스테라 잎과 화분을 그려줍니다.

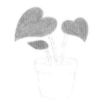

2

연두색(912)과 황록색(1096)으로 잎을 칠해줍니다.

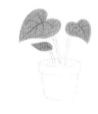

3

어두운 청록색(109)으로 잎에 주름을 표현해줍니다.

4

황록색(1096), 어두운 청록색(109)으로 줄기를 칠해줍니다.

5

황갈색(943)으로 흙을 칠해줍니다.

6

연어색(1001)으로 화분을 칠해줍니다.

7

짙은 복숭아색(1092)으로 화분 안쪽과 외곽을 칠해줍니다.

8

화이트 펜으로 하이라이트를 넣어줍니다.

121

테이블 야자잎

| 109 | 912 | 909 | 938 | 1021 | 1023 |

| 1060 | 1063 |

1

유리병을 원통 모양으로 그려줍니다.

2

 야자 잎을 그려줍니다.

3

어두운 청록색(109)으로 줄기를 칠하고 연두색(912)으로 잎을 칠해줍니다.

4

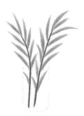 초록색(909)으로 잎에 살짝 칠해 음영을 줍니다.

5

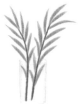 탁한 하늘색(1023)으로 병 외곽을 그려주고 병 안쪽을 흰색(938)으로 칠해 자연스럽게 색을 섞어줍니다.

6

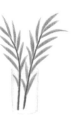 연한 청록색(1021)으로 유리병 바닥 외곽을 칠해줍니다.

7

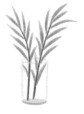 회색(1060)으로 유리병 바닥을 칠하고 입구도 그려줍니다.

8

 진한 회색(1063)으로 유리병 입구에 조금 진하게 음영을 줍니다.

9

 화이트 펜으로 하이라이트를 넣어줍니다.

오렌지 나무

914 921 940 942 943 1002

1005 1096

1

나뭇가지와 잎을 그려줍니다.

2

오렌지를 그리고 비어 있는 곳에 작은 잎을 추가로 그려줍니다.

3

화분을 그려줍니다.

4

라임색(1005)과 황록색(1096)으로 잎을 칠해줍니다.

5

귤색(1002)으로 오렌지를 칠하고 다홍색(921)으로 외곽을 살짝 칠해줍니다.

6

황갈색(943)으로 가지를 칠하고 연한 노란색(914)으로 화분을 칠해줍니다.

7

황토색(942)으로 화분 안쪽을, 진한 노란색(940)으로 화분 외곽을 칠해줍니다.

8

화이트 펜으로 하이라이트를 넣어줍니다.

분위기 있는 조명

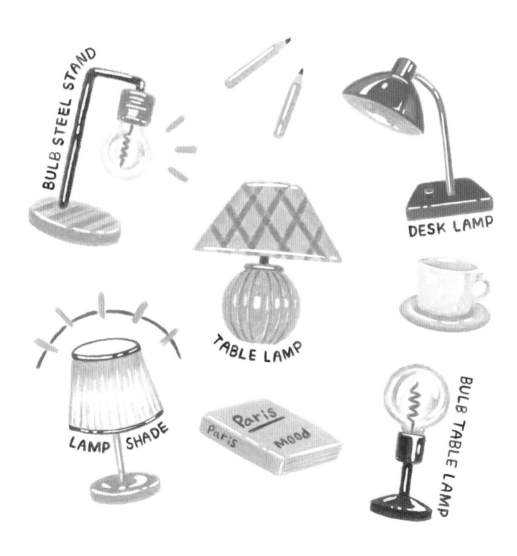

BULB STEEL STAND

DESK LAMP

TABLE LAMP

LAMP SHADE

Paris
Paris Mood

BULB TABLE LAMP

탁상 스탠드

118	917	921	939	943	1021

1060	1061	1065	1080

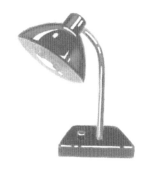

1

스탠드 헤드를 그려줍니다.

2

스탠드 넥을 그려줍니다.

3

스탠드 받침과 작은 스위치를 그려
줍니다.

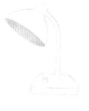

4

회색(1060)으로 조명 안쪽을 칠하고
조금 진한 회색(1061)로 양쪽을 살짝
어둡게 칠해줍니다.

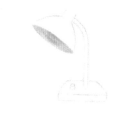

5

밝은 노란색(917)으로 조명 안쪽을
덧칠해줍니다.

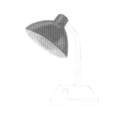

6

다홍색(921)으로 조명을 칠하고 복숭
아색(939)으로 덧칠해 음영을 줍니
다.

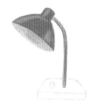

7

연한 청록색(1021)으로 스탠드 넥을
칠하고 어두운 회색(1065)으로 진한
선을 그려줍니다.

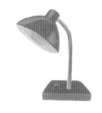

8

다홍색(921)과 짙은 오렌지색(118)으
로 받침을 칠하고 황갈색(943)과 어
두운 베이지색(1080)으로 작은 스위
치를 칠해줍니다.

9

화이트 펜으로 하이라이트를 넣어줍
니다.

전구 스탠드

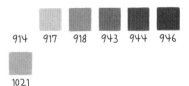

914 917 918 943 944 946

1021

1

둥근 전구를 그려줍니다.

2

스탠드를 그려줍니다.

3

연한 노란색(914)으로 전구를 칠하고 밝은 주황색(918)으로 필라멘트를 그려줍니다.

4

연한 청록색(1021)으로 전구 외곽을 그려주고, 밝은 노란색(917)으로 전구에 색감을 부분적으로 입혀줍니다.

5

황갈색(943)과 적갈색(944)으로 스탠드를 칠해줍니다.

6

적갈색(944)과 진한 갈색(946)으로 외곽에 약간의 음영을 줍니다.

7

화이트 펜으로 하이라이트를 넣어줍니다.

테이블 램프

928 943 1014 1021 1033 1034

1088 1093

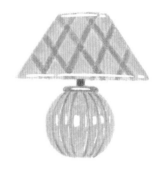

1

전등갓을 그려줍니다.

2

둥근 원통형 스탠드를 그려줍니다.

3

파스텔 핑크색(1014)으로 전등갓을 칠하고 연한 청록색(1021)으로 체크무늬를 칠해줍니다.

4

연한 분홍색(928)으로 갓 외곽을 살짝 칠하고 흐릿한 청록색(1088)으로 체크무늬 사이사이를 칠해줍니다.

5

황갈색(943), 진한 황토색(1034), 조개색(1093)으로 스탠드를 칠해줍니다.

6

호박색(1033)으로 스탠드에 무늬를 그려줍니다.

7

화이트 펜으로 하이라이트를 넣어줍니다.

향기로운 디퓨저

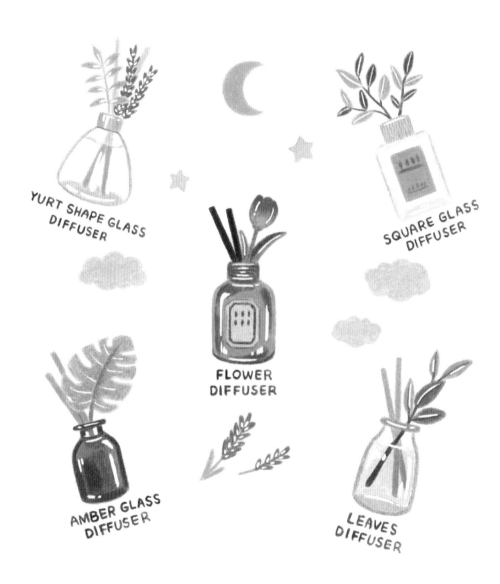

YURT SHAPE GLASS
DIFFUSER

SQUARE GLASS
DIFFUSER

FLOWER
DIFFUSER

AMBER GLASS
DIFFUSER

LEAVES
DIFFUSER

사각병 디퓨저

120	911	938	939	941	943

997	1021	1023	1087

1

뚜껑 있는 직사각형 유리병 디퓨저 형태를 그려줍니다.

2

가운데 사각형을 하나 더 그려줍니다.

3

뚜껑 위로 잎가지를 그려줍니다.

4

밝은 암녹색(120)과 올리브색(911)으로 잎을 칠하고 황갈색(943)으로 가지를 그려줍니다.

5

베이지색(997)으로 뚜껑을 칠하고 황갈색(943)으로 뚜껑에 결을 표현해줍니다.

6

탁한 하늘색(1023)으로 디퓨저 외곽을 칠하고 연한 청색(1087)으로 바닥을 칠해줍니다.

7

흰색(938)으로 디퓨저 안쪽을 칠하고, 연한 청록색(1021)으로 디퓨저 외곽선을 살짝 칠해줍니다.

8

복숭아색(939)과 밝은 갈색(941)으로 가운데 장식을 세부적으로 표현해줍니다.

9

화이트 펜으로 하이라이트를 넣어줍니다.

129

둥근 병 디퓨저

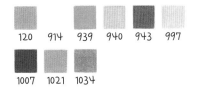

120 914 939 940 943 997

1007 1021 1034

1

모서리가 둥근 삼각형 디퓨저 형태
를 그려줍니다.

2

디퓨저에 담긴 이파리, 스틱, 액체의
형태를 그려줍니다.

3

밝은 암녹색(120)으로 잎을 칠하고
보라색(1007)으로 라벤더를 칠해줍니
다.

4

베이지색(997)과 복숭아색(939)으로
스틱을 칠해줍니다.

5

진한 노란색(940)으로 뚜껑을 칠하고
짙은 황토색(1034)으로 약간의 음영
을 넣어줍니다.

6

황갈색(943)으로 뚜껑 아래에 얇게
선을 그려주고 연한 노란색(914)으로
디퓨저 용액을 칠해줍니다.

7

진한 노란색(940)으로 병 아랫부분을
칠하고 액체 위에 선을 그려줍니다.

8

연한 청록색(1021)으로 병 외곽선을
그려줍니다.

9

화이트 펜으로 하이라이트를 넣어줍니
다.

갈색병 디퓨저

912　939　941　943　1005　1080

1082　1096

1

병을 그려줍니다.

2

잎의 전체적인 형태를 간단하게 잡아줍니다.

3

잎의 모양을 좀더 세부적으로 잡아주고 잎 뒤쪽으로 스틱을 그려줍니다.

4

라임색(1005)으로 잎의 바탕을 칠하고 연두색(912)으로 잎의 안쪽을 칠해줍니다.

5

황록색(1096)으로 줄기를 칠해줍니다.

6

어두운 베이지색(1080)으로 스틱을 칠한 후 밝은 갈색(941)으로 가는 선을 겹쳐 그려줍니다.

7

초콜릿색(1082)으로 병 입구를 칠하고 황갈색(943)으로 병을 칠해줍니다.

8

복숭아색(939)으로 병을 덧칠해 밝은 부분을, 초콜릿색(1082)으로 병을 덧칠해 어두운 부분을 표현해줍니다.

9

화이트 펜으로 하이라이트를 넣어줍니다.

레트로 감성 컵

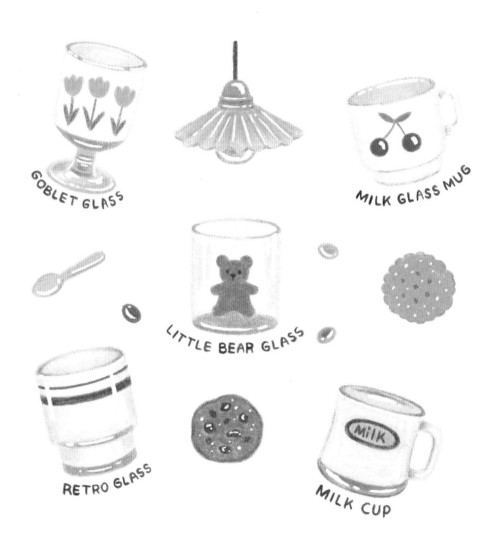

GOBLET GLASS

MILK GLASS MUG

LITTLE BEAR GLASS

RETRO GLASS

MILK CUP

밀크 글라스 머그

| 909 | 922 | 938 | 1023 | 1059 | 1088 |

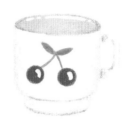

1

통통하게 원통을 그려줍니다.

2

아래로 좀더 좁은 폭으로 원통을 그려 컵 형태를 잡아줍니다.

3

손잡이와 앵두 무늬를 그려줍니다.

4

탁한 하늘색(1023)으로 컵 외곽을 칠하고 흰색(938)으로 컵 가운데를 칠해 색을 풀어줍니다.

5

연한 회색(1059)으로 안쪽을 칠해줍니다.

6

흐릿한 청록색(1088)으로 컵에 조금씩 진한 선을 그려 입체감을 표현해줍니다.

7

빨간색(922)과 초록색(909)으로 앵두 무늬를 칠해줍니다.

8

화이트 펜으로 하이라이트를 넣어줍니다.

고블렛 잔

917	928	938	1021	1034	1059

1060	1061	1063	1096

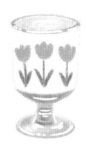

1

아래로 갈수록 좁아지는 형태로 잔 윗부분을 그려줍니다.

2

목이 조금 긴 받침을 그려줍니다.

3

잔에 튤립 그림을 그리고 입구에 선을 그려줍니다.

4

흰색(938)으로 잔 윗부분을 칠하고 외곽을 연한 회색(1059)으로 진하게 그려줍니다. 잔 안쪽도 칠해줍니다.

5

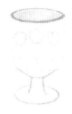

밝은 노란색(917)으로 입구 테두리를, 진한 황토색(1034)으로 양 끝을 칠해줍니다.

6

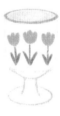

연한 분홍색(928)과 황록색(1096)으로 튤립을 칠해줍니다.

7

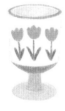

받침 위에서부터 연한 청록색(1021), 회색(1060), 연한 회색(1059)으로 차례차례 칠해줍니다.

8

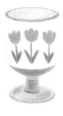

진한 회색(1063)으로 긴 받침 부분에 선을 넣어 음영을 주고, 조금 진한 회색(1061)으로 아래 받침을 칠해 음영을 줍니다.

9

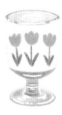

화이트 펜으로 하이라이트를 넣어줍니다.

레트로 컵

911 922 938 1021 1059 1063

1

아래쪽 폭이 좁은 컵을 그려줍니다.

2

컵 위쪽에 두껍고 얇은 선을 그려줍니다.

3

연한 회색(1059)으로 컵 외곽을 칠하고 흰색(938)으로 컵 가운데를 칠해 풀어줍니다.

4

연한 회색(1059)으로 컵 안쪽을 칠해줍니다.

5

연한 청록색(1021)으로 컵을 부분적으로 칠해줍니다.

6

올리브색(911)과 빨간색(922)으로 선을 칠해줍니다.

7

진한 회색(1063)으로 입구, 중간, 아랫부분을 칠해 음영을 줍니다.

8

화이트 펜으로 하이라이트를 넣어줍니다.

특별한 날의 가랜드

삼각가랜드

939 1021 1033 1088 1092

1

둥근 선을 완만하게 그려줍니다.

2

삼각 플래그를 그려줍니다.

3

복숭아색(939)으로 삼각 플래그 세 개를 칠하고 짙은 복숭아색(1092)으로 외곽을 그려줍니다.

4

연한 청록색(1021)으로 나머지 삼각 플래그를 칠하고 흐릿한 청록색(1088)으로 외곽을 그려줍니다.

5

호박색(1033)으로 끈을 그려줍니다.

6

화이트 펜으로 하이라이트를 넣어줍니다.

솔방울 가랜드

| 940 | 944 | 1080 | 1081 | 1096 |

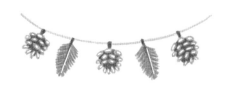

1

곡선을 그려줍니다.

2

솔방울과 잎을 간단하게 그려줍니다.

3

어두운 베이지색(1080)으로 솔방울의 작은 덩어리만 칠해줍니다.

4

황록색(1096)으로 잎을 그리고 적갈색(944)으로 잎맥을 그려줍니다.

5

밤색(1081)으로 솔방울 안을 채우고 꼭지를 그려줍니다.

6

진한 노란색(940)으로 끈을 그려줍니다.

7

화이트 펜으로 하이라이트를 넣어줍니다.

나뭇가지가랜드

| 120 | 911 | 939 | 943 | 1034 | 1092 |

1

휘어진 나뭇가지를 그려줍니다.

2

가지 끝에 리본을 그려주고 위쪽으로 삼각형으로 못에 걸린 끈을 그려줍니다.

3

밝은 암녹색(120)과 올리브색(911)으로 잎을 칠해줍니다.

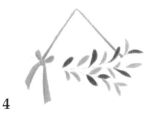

4

복숭아색(939)으로 리본과 끈을 칠하고 짙은 복숭아색(1092)으로 조금씩 칠해 음영을 줍니다.

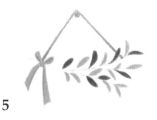

5

못을 진한 황토색(1034)으로 칠해줍니다.

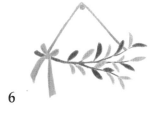

6

나뭇가지를 황갈색(943)으로 그려줍니다.

7

화이트 펜으로 하이라이트를 넣어줍니다.

폭신폭신한 쿠션

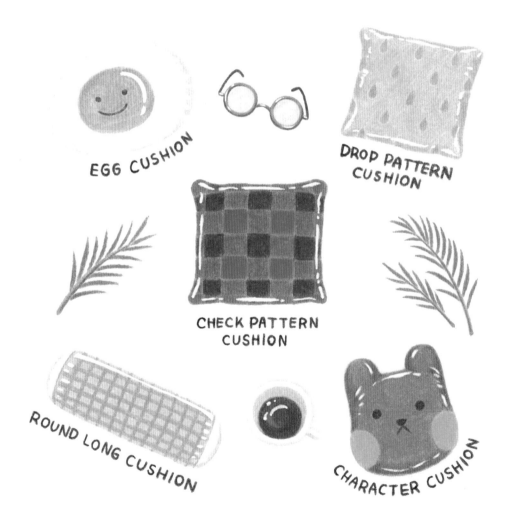

EGG CUSHION

DROP PATTERN
CUSHION

CHECK PATTERN
CUSHION

ROUND LONG CUSHION

CHARACTER CUSHION

체크 패턴 쿠션

109 118 921 1096

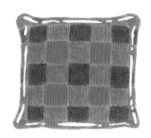

1

모서리가 조금 튀어나온 둥근 사각 쿠션을 그려줍니다.

2

쿠션에 체크 패턴을 그려줍니다.

3

다홍색(921)으로 쿠션을 칠해줍니다.

4

황록색(1096)과 어두운 청록색(109) 으로 패턴을 칠해줍니다.

5

짙은 오렌지색(118)과 어두운 청록색 (109)으로 쿠션 외곽에 음영을 줍니 다.

6

화이트 펜으로 하이라이트를 넣어줍 니다.

인형 쿠션

| 928 | 946 | 1032 | 1033 |

1

캐릭터 얼굴 형태를 그려줍니다.

2

캐릭터 얼굴을 간단하게 그려줍니다.

3

호박색(1033)으로 얼굴을 칠해줍니다.

4

연한 분홍색(928)으로 뺨을 칠하고 진한 갈색(946)으로 눈, 코, 입을 그려줍니다.

5

오렌지 브라운색(1032)으로 쿠션 외곽을 살살 조금씩 칠하고 호박색(1033)을 칠해 색을 자연스럽게 섞어줍니다.

6

화이트 펜으로 하이라이트를 넣어줍니다.

롱 쿠션

904 914 940 997 1080

1

모서리가 둥글고 가로로 긴 쿠션을
그려줍니다.

2

베이지색(997)과 연한 노란색(914)으
로 쿠션을 칠해줍니다.

3

밝은 파란색(904)으로 무늬를 그려줍
니다.

4

진한 노란색(940)과 어두운 베이지색
(1080)으로 쿠션에 가는 선을 조금씩
그려줍니다.

5

화이트 펜으로 하이라이트를 넣어줍
니다.

143

푹 잠들 때 편안한 목베개

PATTERN NECK PILLOW

NECK PILLOW WITH STRING

RABBIT NECK PILLOW

CAT NECK PILLOW

STRIPE NECK PILLOW

고양이 목베개

| 921 | 939 | 940 | 943 | 946 | 1092 |

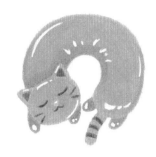

1

둥근 목베개를 그려줍니다. 이때 양쪽 끝은 떨어지게 그려줍니다.

2

고양이의 얼굴, 꼬리, 다리를 그려줍니다.

3

전체적으로 복숭아색(939)으로 칠하고 짙은 복숭아색(1092)으로 음영을 줍니다.

4

다홍색(921), 진한 노란색(940), 진한 갈색(946)으로 고양이 얼굴을 세부적으로 표현해줍니다.

5

황갈색(943)으로 꼬리 무늬를 칠해줍니다.

6

화이트 펜으로 하이라이트를 넣어줍니다.

끈 달린 목베개

| 140 | 921 | 940 | 942 |

1

둥글게 목베개를 그려줍니다. 이때 양쪽 끝이 가깝게 그려줍니다.

2

조그맣게 리본을 그려줍니다.

3

달걀색(140)으로 칠해줍니다.

4

진한 노란색(940)으로 안쪽과 바깥쪽에 음영을 줍니다.

5

황토색(942)으로 외곽에 선을 조금씩 그려줍니다.

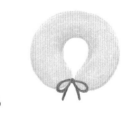

6

다홍색(921)으로 끈을 그려줍니다.

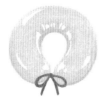

7

화이트 펜으로 하이라이트를 넣어줍니다.

삼각 패턴 목베개

120 928 940 1087 1089

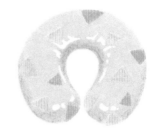

1

목베개를 그려줍니다. 이때 양쪽 끝이 가깝게 그려줍니다.

2

삼각 패턴을 여기저기 그려줍니다.

3

흐릿한 풀색(1089)으로 전체를 칠해줍니다.

4

연한 분홍색(928), 연한 청색(1087), 진한 노란색(940)으로 패턴을 칠해줍니다.

5

밝은 암녹색(120)으로 외곽에 음영을 줍니다.

6

화이트 펜으로 하이라이트를 넣어줍니다.

아기자기한 미니 테이블

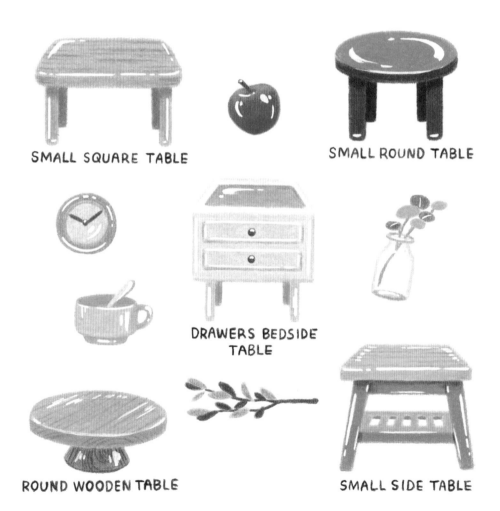

SMALL SQUARE TABLE

SMALL ROUND TABLE

DRAWERS BEDSIDE
TABLE

ROUND WOODEN TABLE

SMALL SIDE TABLE

미니 사이드 테이블

927　943　997　1034　1080　1093

1

사각 테이블을 그려줍니다.

2

사다리 형태로 다리를 그려줍니다.

3

다리를 좀더 자세하게 그려줍니다.

4

밝은 복숭아색(927), 베이지색(997)으로 테이블을 칠해줍니다.

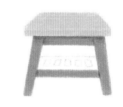

5

어두운 베이지색(1080)으로 다리를 칠하고 황갈색(943)으로 약간의 음영을 넣어줍니다.

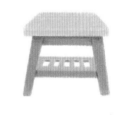

6

다리 사이에 있는 단을 조개색(1093)으로 칠하고 안쪽을 어두운 베이지색(1080)으로 조금씩 칠해줍니다.

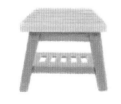

7

진한 황토색(1034)으로 테이블 윗면에 나뭇결을 표현합니다.

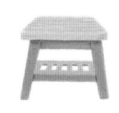

8

어두운 베이지색(1080)으로 테이블 좁은 면 양쪽에만 선을 그려 나뭇결을 표현해줍니다.

9

화이트 펜으로 하이라이트를 넣어줍니다.

작은 원형 테이블

941 943 1080 1082

1

타원형 테이블 상판을 그려줍니다.

2

테이블 다리를 그려줍니다.

3

어두운 베이지색(1080)과 황갈색 (943)으로 테이블 상판을 칠해줍니 다.

4

밝은 갈색(941)으로 앞쪽에 있는 다 리를 칠하고 초콜릿색(1082)으로 음 영을 줍니다.

5

뒤쪽에 있는 다리를 초콜릿색(1082) 으로 칠해줍니다.

6

화이트 펜으로 하이라이트를 넣어줍 니다.

사각 테이블

997 1033 1080 1093

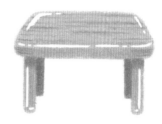

1

모서리가 둥근 사각형으로 테이블 상판을 그려줍니다.

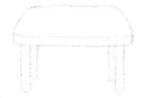

2

테이블 다리를 그려줍니다.

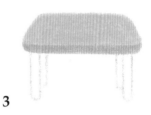

3

베이지색(997)과 조개색(1093)으로 테이블 상판을 칠해줍니다.

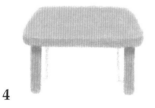

4

조개색(1093)으로 앞쪽에 있는 다리를 칠하고 어두운 베이지색(1080)으로 음영을 줍니다.

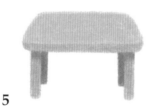

5

뒤쪽에 있는 다리를 어두운 베이지색(1080)으로 칠해줍니다.

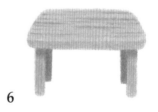

6

호박색(1033)으로 테이블 상판에 나뭇결을 표현해줍니다.

7

어두운 베이지색(1080)으로 테이블 좁은 면 양쪽에 선을 그려 나뭇결을 표현해줍니다.

8

화이트 펜으로 하이라이트를 넣어줍니다.

잔잔한 음악이 흘러나오는 스피커

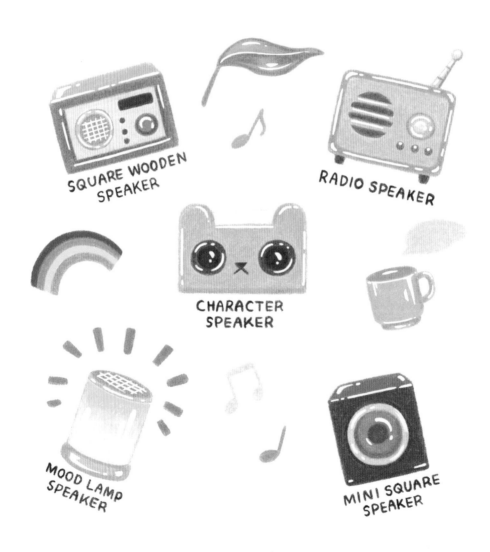

SQUARE WOODEN
SPEAKER

RADIO SPEAKER

CHARACTER
SPEAKER

MOOD LAMP
SPEAKER

MINI SQUARE
SPEAKER

라디오 스피커

939 941 997 1022 1033 1060

1063 1068 1080 1083

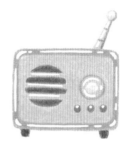

1

둥근 사각형을 그려주고 테두리도 그려줍니다.

2

안테나와 스피커를 그려줍니다.

3

다이얼, 버튼, 다리를 그려줍니다.

4

베이지색(997)으로 바탕을 칠하고 복숭아색(939)으로 테두리를 칠해줍니다.

5

진한 파란색(1022)으로 스피커를 칠하고 회베이지색(1083), 밝은 회색(1068)으로 다이얼을 칠해줍니다.

6

어두운 베이지색(1080)으로 다이얼에 외곽선을 그려줍니다.

7

호박색(1033)으로 작은 버튼을 칠하고 밝은 갈색(941)으로 다리를 칠해줍니다.

8

회색(1060)으로 안테나를 칠하고 진한 회색(1063)으로 음영을 줍니다.

9

화이트 펜으로 하이라이트를 넣어줍니다.

미니 사각 스피커

943 944 1022 1033 1059 1065

1088

1

사각형을 그리고 윗면도 그려줍니다.

2

가운데에 원을 두 개 그려줍니다.

3

윗면은 호박색(1033)으로, 앞면은 황갈색(943)으로 칠해줍니다.

4

연한 회색(1059)으로 스피커 외곽을 칠해줍니다.

5

스피커 안쪽을 흐릿한 청록색(1088)으로 칠해줍니다.

6

진한 파란색(1022)으로 스피커 안쪽 외곽을 진하게 덧칠해 음영을 줍니다.

7

어두운 회색(1065)으로 스피커 안을 동그랗게 칠해줍니다.

8

적갈색(944)으로 스피커 본체 아랫부분과 스피커 외곽에 살짝 음영을 줍니다.

9

화이트 펜으로 하이라이트를 넣어줍니다.

캐릭터 스피커

914 940 942 943 1082

1

긴 직사각형을 그리고 양쪽으로 동물 귀 모양을 그려줍니다.

2

귀 사이에 윗면을 그려줍니다.

3

눈 모양 스피커와 코와 입을 그려줍니다.

4

윗면을 연한 노란색(914)으로 칠하고 앞면은 진한 노란색(940)으로 칠해줍니다.

5

황토색(942)으로 외곽을 따라 선으로 그려 음영을 줍니다.

6

황갈색(943), 초콜릿색(1082)으로 눈 모양 스피커, 코, 입을 표현해줍니다.

7

화이트 펜으로 하이라이트를 넣어줍니다.

기분이 좋아지는 작은 장식품

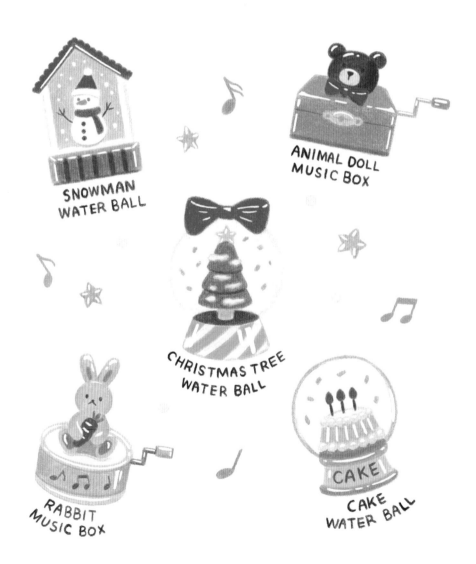

SNOWMAN
WATER BALL

ANIMAL DOLL
MUSIC BOX

CHRISTMAS TREE
WATER BALL

RABBIT
MUSIC BOX

CAKE
WATER BALL

눈사람 워터볼

109	120	914	921	922	923	938

940	946	1002	1022	1061	1096

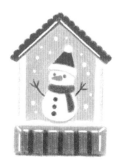

1

삼각 지붕의 집 형태를 그려줍니다.

2

안을 입체적으로 그려주고 바닥 부분도 그려줍니다.

3

집 안에 작은 눈사람을 그려줍니다.

4

집 안을 진한 노란색(940)과 연한 노란색(914)으로 칠하고 다홍색(921)과 진홍색(923)으로 지붕을 칠해줍니다.

5

흰색(938)으로 눈사람을 칠하고 귤색(1002), 진한 갈색(946)으로 눈사람을 세부적으로 표현해줍니다.

6

빨간색(922)과 흰색(938)으로 모자를 칠하고 진한 파란색(1022)으로 목도리를 칠해줍니다.

7

조금 진한 회색(1061)으로 눈사람에 부분적으로 선을 그려주고 진한 갈색(946)으로 두 팔을 그려줍니다.

8

바닥을 밝은 암녹색(120), 황록색(1096), 어두운 청록색(109)으로 칠해줍니다.

9

화이트 펜으로 하이라이트를 넣어줍니다.

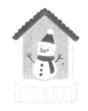

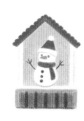

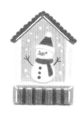

트리 워터볼

109	914	917	923	926	928	938	939

940	943	1021	1023	1060	1087	1093	1096

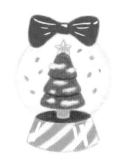

1

워터볼 형태를 그려줍니다.

2

워터볼 위에 리본을, 안쪽에 트리를
그려줍니다.

3

워터볼 외곽을 탁한 하늘색(1023)으
로, 워터볼 안쪽을 흰색(938)으로 칠
해줍니다.

4

연한 청색(1087)으로 워터볼 외곽을
그려주고 황록색(1096)과 어두운 청
록색(109)으로 트리를 칠해줍니다.

5

조개색(1093)으로 트리 밑동을 칠하
고 밝은 노란색(917)으로 별 장식을
칠해줍니다.

6

트리에 쌓인 눈을 흰색(938)으로 칠
하고 회색(1060)으로 눈을 그려줍니
다.

7

선홍색(926)과 진홍색(923)으로 리본
을, 트리 아래를 황갈색(943)으로 칠
해줍니다.

8

연한 분홍색(928)과 연한 노란색(914)
으로 받침을 칠하고 진한 노란색
(940)으로 외곽을 그려줍니다.

9

복숭아색(939)과 연한 청록색(1021)으
로 흩날리는 조각을 그려주고 화이트
펜으로 하이라이트를 넣어줍니다.

곰인형 오르골

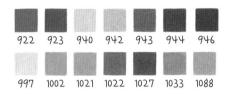

922	923	940	942	943	944	946

997	1002	1021	1022	1027	1033	1088

1

곰인형 얼굴과 오르골 박스 형태를
그려줍니다.

2

박스 잠금장치와 손잡이를 그려줍니
다.

3

황갈색(943), 베이지색(997)으로 곰을
칠하고 적갈색(944)으로 음영을 줍니
다.

4

진한 갈색(946)으로 곰인형 얼굴을
세부적으로 그려줍니다.

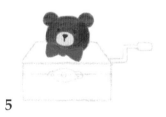

5

빨간색(922)으로 리본을 칠하고 진홍
색(923)으로 음영을 줍니다.

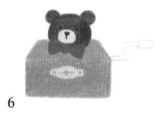

6

진한 노란색(940)과 귤색(1002)으로
잠금장치를 그리고 흐릿한 청록색
(1088)과 연한 청록색(1021)으로 박스
를 칠해줍니다.

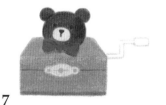

7

짙은 청록색(1027)으로 박스 입구에
선을 그려 진한 파란색(1022)으로 박
스에 음영을 줍니다.

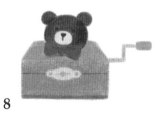

8

황토색(942), 호박색(1033)으로 손잡
이를 칠해줍니다.

9

화이트 펜으로 하이라이트를 넣어줍
니다.

척척 정리하는 수납 박스

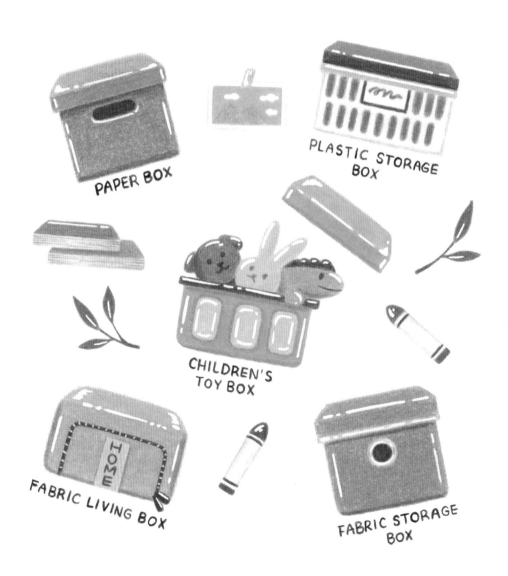

PAPER BOX

PLASTIC STORAGE
BOX

CHILDREN'S
TOY BOX

FABRIC LIVING BOX

FABRIC STORAGE
BOX

HOME

플라스틱 수납 박스

914 938 940 943 946 1033

1080

1

박스를 그려줍니다.

2

박스 뚜껑을 그려줍니다.

3

박스 앞면 무늬를 그려줍니다.

4

연한 노란색(914)으로 박스를 칠하고 진한 노란색(940)으로 윗부분을 칠하고 박스 외곽을 가늘게 그려줍니다.

5

어두운 베이지색(1080), 황갈색(943)으로 뚜껑을 칠해줍니다.

6

호박색(1033)으로 박스 앞면 구멍을 칠해줍니다.

7

흰색(938)과 진한 갈색(946)으로 앞면 태그를 칠해줍니다.

8

진한 갈색(946)으로 박스와 뚜껑 사이에 선을 그려줍니다.

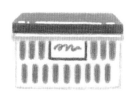

9

화이트 펜으로 하이라이트를 넣어줍니다.

패브릭 리빙 박스

923　940　946　1017　1018　1026

1081

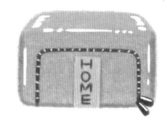

1

모서리가 둥근 사각 박스를 그려줍
니다.

2

앞면에 지퍼와 태그를 그려줍니다.

3

탁한 분홍색(1018)으로 윗면을, 연보
라색(1026)으로 앞면을 칠해줍니다.

4

진한 노란색(940)으로 태그를 칠하고
진홍색(923)으로 글자를 적어줍니다.

5

밤색(1081)으로 지퍼를 그리고 진한
갈색(946)으로 지퍼 손잡이를 그려줍
니다.

6

어두운 장미색(1017)으로 박스 외곽
과 태그의 외곽을 그려줍니다.

7

화이트 펜으로 하이라이트를 넣어줍
니다.

종이 박스

942 943 945 1034

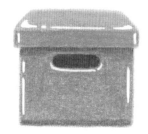

1

사각 박스를 그려줍니다.

2

뚜껑을 그려줍니다.

3

앞에 타원형으로 손잡이 구멍을 그
려줍니다.

4

진한 황토색(1034)과 황토색(942)으
로 뚜껑을 칠해줍니다.

5

진한 황토색(1034)으로 아래 박스를
칠하고 황갈색(943)으로 음영을 줍니
다.

6

갈색(945)으로 구멍 안쪽을 칠해줍니
다.

7

화이트 펜으로 약간의 하이라이트를
넣어줍니다.

이 책에 사용한 색상들

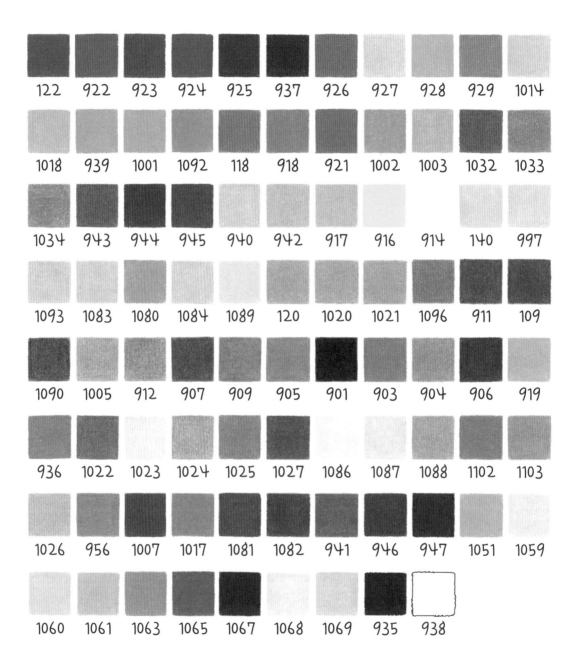

122	922	923	924	925	937	926	927	928	929	1014
1018	939	1001	1092	118	918	921	1002	1003	1032	1033
1034	943	944	945	940	942	917	916	914	140	997
1093	1083	1080	1084	1089	120	1020	1021	1096	911	109
1090	1005	912	907	909	905	901	903	904	906	919
936	1022	1023	1024	1025	1027	1086	1087	1088	1102	1103
1026	956	1007	1017	1081	1082	941	946	947	1051	1059
1060	1061	1063	1065	1067	1068	1069	935	938		